烤箱陶藝課 萌系動物小飾品

Contents

4 ···· 森林動物系列別針

5 ···· 夜晚別針

6 ···· 貓臉別針

7 ···· 狗臉別針

8 ···· 松鼠別針

9 ···· 兔子別針

10 ···· 貓別針

18 ···· 柴犬別針

19 ···· 狗別針

20 ···· 鴿子別針

21 ···· 鸚鵡別針

22 ···· 草原動物別針

23 ···· 牧場動物別針

24 ···· 熊貓別針

25 ···· 熱帶動物別針

26 ···· 企鵝別針

27 ···· 冰原動物系列別針

28 ···· 甜美動物別針

29 ···· 兩隻貓別針

30 ···· 狗的耳環和夾式耳環

31 ···· 狗和貓的戒指

12 ···· 基本材料和用具

14 ···· *Step 1* 基本作法

32 ···· *Step 2* 添加陶土的方法、毛流的作法、
重複上色的方法

38 ···· *Step 3* 在臉中央加上陶土，
形成半立體造型的作法

42 ···· *Step 4* 以陶土球為基礎造型的作法

44 ···· *Step 5* 翅膀的作法

47 ···· 上色方法

48 ···· 花紋畫法

49 ···· 本書作品的作法

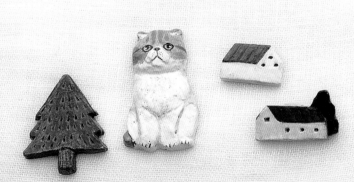

從小我就喜歡把心愛的東西帶著出門。

連畫好的畫、做好的玩具也會放進口袋裡隨身攜帶。

長大後仍然保持這種想法，所以我的日常創作主題大多是「想要做出隨身使用、賞心悅目的作品」。

自從和狗狗一起生活後，為了想把愛犬的造型做成別針配戴在身上，而開始使用烤箱陶土創作現在的動物別針。

烤箱陶土是一種很有趣的素材，可以做出非常豐富的變化。

只要花一些工夫、注重每個小細節，就能完成有溫度的可愛作品。

本書有許多動物登場。

請隨個人喜好自由變換顏色和形狀，一邊期待著成品一邊製作吧！

一定可以做出只屬於你的完美作品。

刈田妃香里（Karita Hikari）

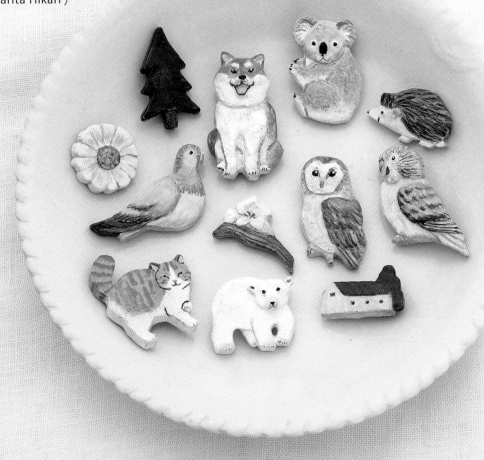

2

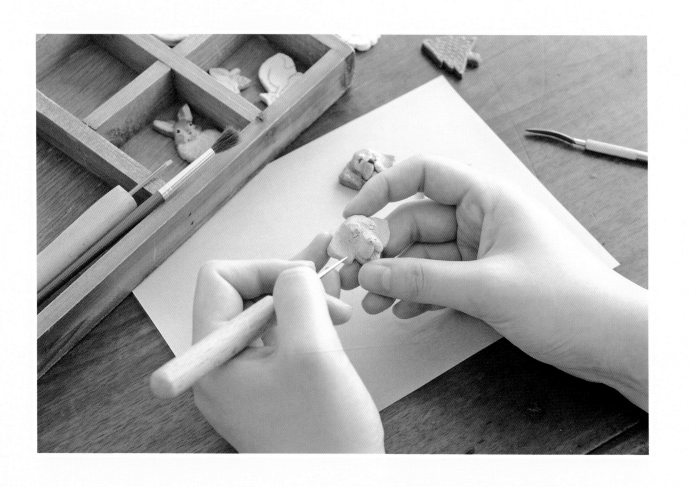

你知道烤箱陶土⨀嗎？

所謂的「烤箱陶土」就是可以用家用烤箱燒製的陶土。

本書的所有作品都是使用烤箱陶土做成的。

一般陶藝必須要用 1000℃ 以上的高溫燒製，因此烤箱陶土方便又簡單。

其特性也像陶土工藝一樣，可以輕鬆地做出栩栩如生的陶藝別針。

其他材料和用具也都隨手可得。

請放鬆心情一起來製作看看吧。

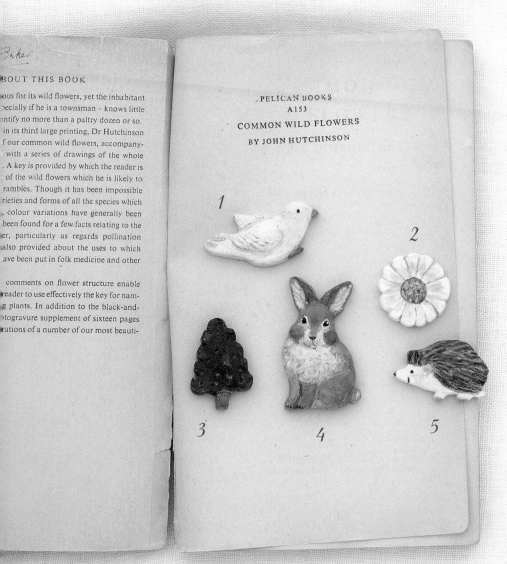

Forest

森林動物系列別針
——

小鳥、兔子還有刺蝟……。
用輕柔的筆觸完成森林中的小動物。
再將樹和花的元素一起配戴在身上。

‡ 作法 ‡
1 / 第 49 頁
2 / 第 52 頁
3 / 第 50 頁
4 / 第 32 頁
5 / 第 51 頁

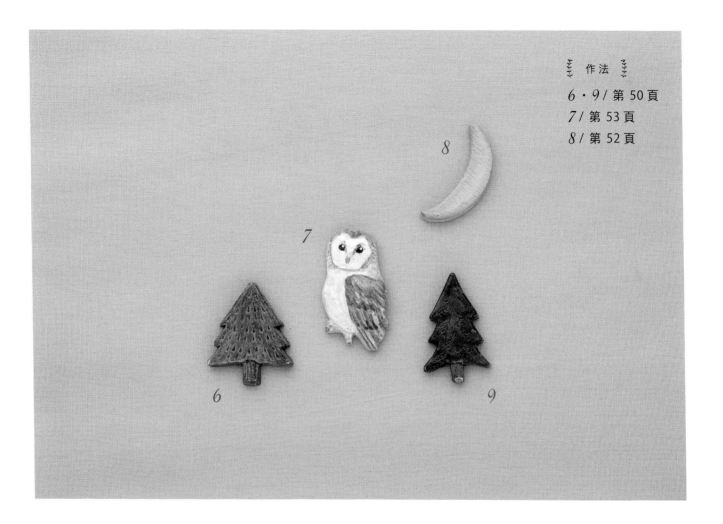

作法
6・9／第 50 頁
7／第 53 頁
8／第 52 頁

Night

夜晚別針

以聽得到貓頭鷹叫聲的夜晚森林作為形象，創作而成的別針。
倉鴞的特色是有張逗趣的臉，也是人氣動物之一。

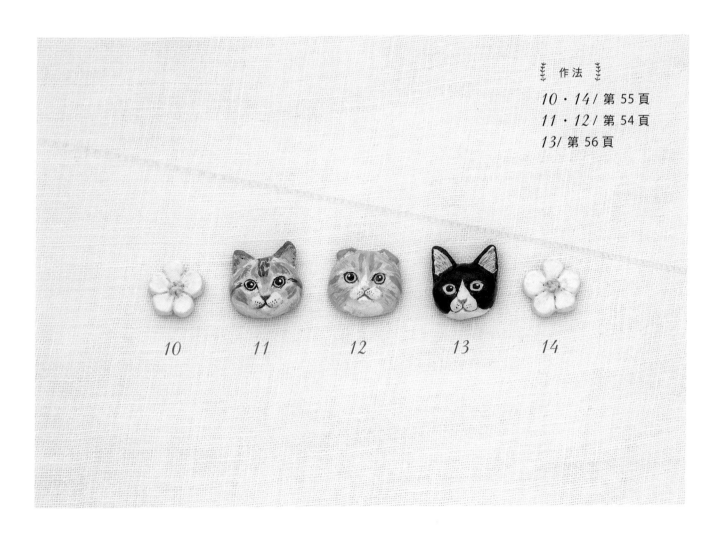

作法

10・14／ 第 55 頁
11・12／ 第 54 頁
13／ 第 56 頁

10 11 12 13 14

Cat face

貓臉別針

有著圓滾滾的大眼睛、充滿魅力的小貓們。
由左到右依序是美國短毛貓、蘇格蘭摺耳貓和阿比西尼亞貓。

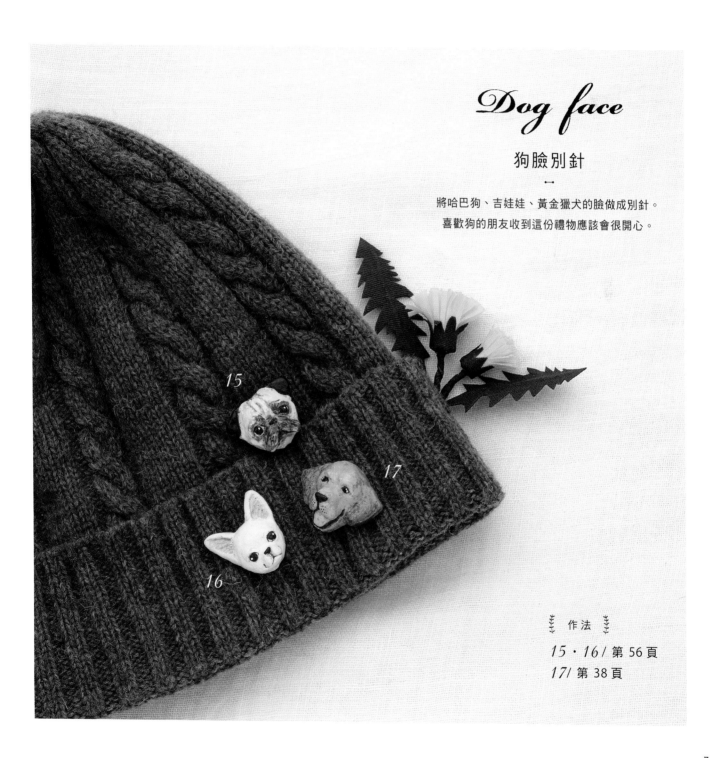

Dog face

狗臉別針

將哈巴狗、吉娃娃、黃金獵犬的臉做成別針。
喜歡狗的朋友收到這份禮物應該會很開心。

15
17
16

⅋ 作法 ⅋
15・16/ 第 56 頁
17/ 第 38 頁

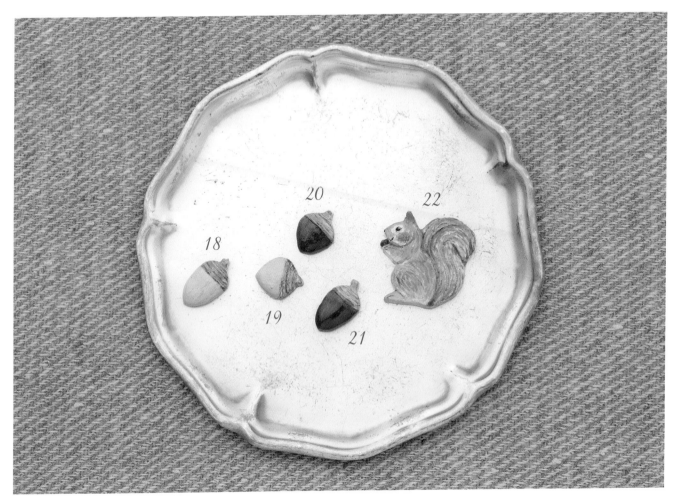

Squirrel

松鼠別針

以秋天作為主題的松鼠和橡木果的別針。
重點是要在松鼠身上畫上濃淡不一的咖啡色。

作法
18～21／第 59 頁
22／第 58 頁

Rabbit

兔子別針

—

側臉的兔子和百合花別針。

成熟可愛的設計令人毫不猶豫就戴在身上。

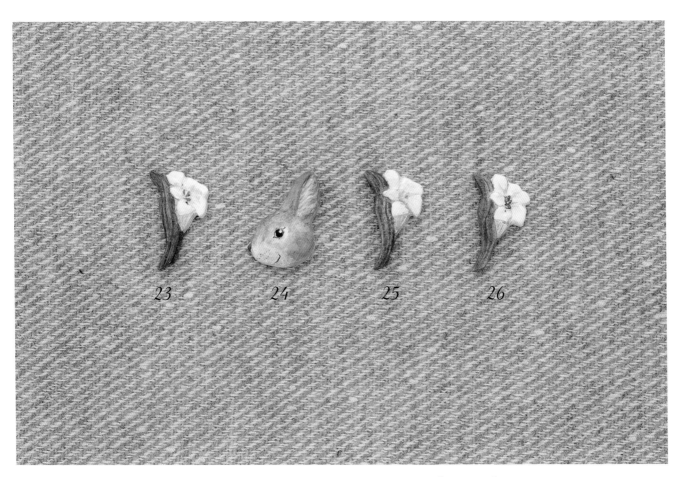

23　　　24　　　25　　　26

作法　23・25・26/ 第 60 頁

24/ 第 58 頁

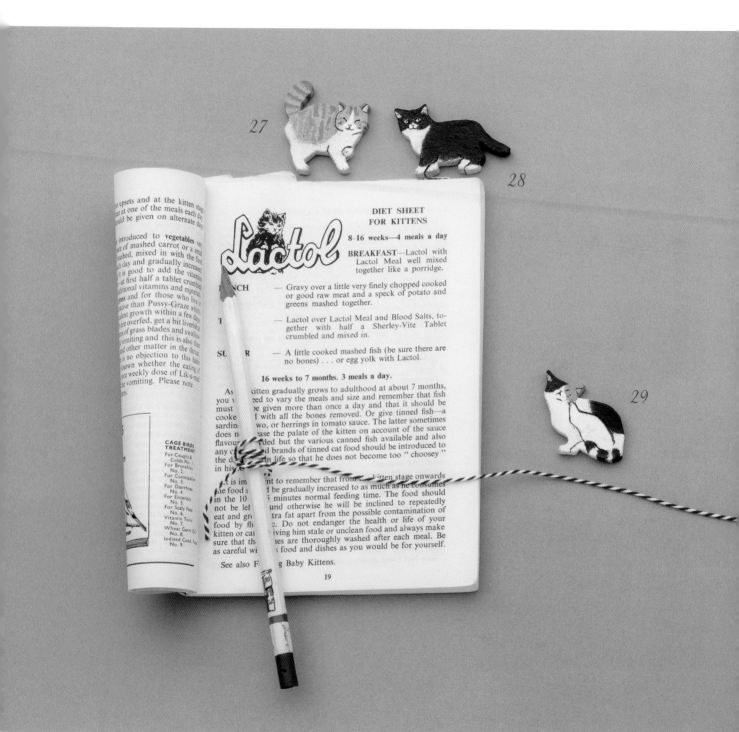

27

28

29

Cat

貓別針

漫步、理毛、縮成一團⋯⋯
將貓的各種姿態做成別針。
虎斑貓、三色貓、賓士貓等,
試著享受做出不同花紋的貓咪的樂趣吧。

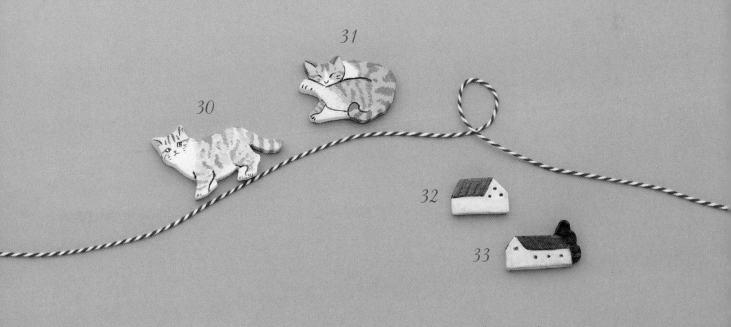

31

30

32

33

꧁ 作法 ꧂
27・31 / 第 61 頁
28・30 / 第 62 頁
29/ 第 14 頁
32・33 / 第 63 頁

基本材料和用具

介紹製作烤箱陶藝飾品必備的基本材料和用具。

材料

烤箱陶土「手工藝用」

可以使用家用烤箱燒製的陶土。

化妝土（白）

烤箱陶土專用的白色塗料。

亮光漆
（日本 PADICO 超亮光水性漆）

用於保護作品表面。
待乾後有防水效果。

壓克力顏料
（日本 TURNER 不透明壓克力顏料）

用於飾品上色。※ 壓克力顏料乾掉後會
變硬，不易清洗，因此每次使用時只擠
出需要的用量即可。在本書中，只需學
生級 24 色組合＋炭灰＋中性灰 8 號等
色就可完成所有作品。

快乾膠

用於黏合飾品零件。

飾品零件

請依照作品用途準備自己喜歡的零件。

別針 　　　附圓台金屬戒指 　　　耳針 　　　9 針 　　　金屬圈

用具

黏土板
壓平陶土、塑型時鋪在底下使用。

黏土棒
擀平陶土時使用。

烘焙紙
在黏土板上鋪上烘焙紙就可避免陶土黏在板子上，更方便清理。

免洗筷
可作為擀平陶土時的輔助工具。

筆刀
依照紙型切割陶土時使用。

陶藝用工藝棒
為陶土加上紋路、修飾形狀線條時使用。

三角刀
雕刻變乾的陶土時使用。

牙籤、錐子
用於在陶土上畫細線或描繪細節。

平筆
中線筆
細線筆

筆
用於塗化妝土、壓克力顏料、亮光漆等。建議化妝土用平筆、壓克力顏料用細線筆和中線筆、亮光漆用平筆。

調色盤
用於調色。可以用切開的牛奶盒平鋪代替。

Step *1* | 基本作法

來做第 10 頁 *29* 的　貓別針吧！

實物大紙型 ·
使用顏色
參考第 17 頁

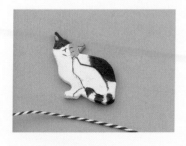

材料

◆ 烤箱陶土「手工藝用」
◆ 化妝土（白）
◆ 亮光漆
◆ 壓克力顏料（日本 TURNER 不透明壓克力顏料）
　白、土黃、粉膚、焦赭、炭灰
◆ 別針（2cm）
◆ 快乾膠

準備紙型

影印本書實物大紙
型，並沿線剪下。

🌱 準備黏土

1

在黏土板上鋪上烘焙紙，並擺上免洗筷。

2

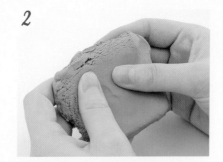

取出適量陶土，並輕輕地揉捏。
※ 剩餘的陶土為了避免乾掉，請用保鮮膜包
覆後放入塑膠袋中保存。

3

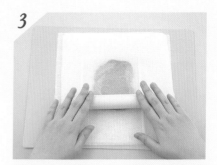

把陶土放在免洗筷之間，再鋪上一層烘焙紙
後，用黏土棒擀平。這樣可使陶土厚度平均。

⸙ Point ⸙

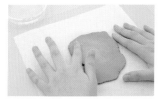

陶土擀平後若出現裂痕，可用手指
沾水抹平痕跡，使表面變平滑。

✕ 有裂痕的陶
土。

○ 表面平滑的
陶土。

※ 在製作期間如果陶土變乾也可以加水保持濕潤。

🌱 切黏土

4

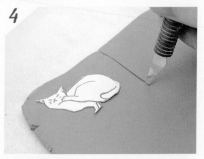

把紙型放到陶土上。用筆刀繞著紙型切下一
大塊陶土。

5

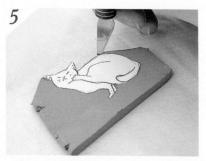

沿著紙型用筆刀切出形狀,下刀角度需與陶土垂直。

6

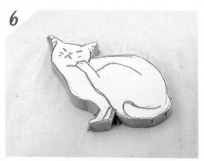

邊轉動黏土板邊切。圖為切好的樣子。

7

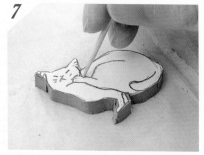

用牙籤沿著紙型壓出臉、耳朵、腳和尾巴的線條。

8

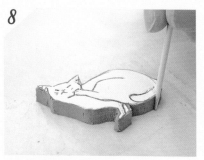

用牙籤修整陶土側邊切口。

9

拿開紙型,放置半日使其乾燥。

10

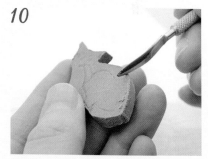

用陶藝工藝棒將側面的角也修至平滑。
※ 要待乾燥後再進行,若陶土未乾時做此步驟的話,會很難清出卡在步驟 7 的線條裡的碎屑。

🌼 塗化妝土

11

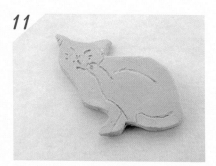

放置一天使其完全自然乾燥。

12

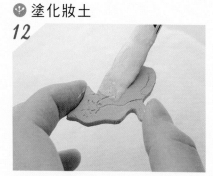

拿筆沾水,在表面、背面以及側面均勻塗上化妝土,注意不要塗太厚。

13

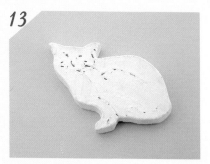

塗完之後,放置半天～一天使其完全自然乾燥。

14

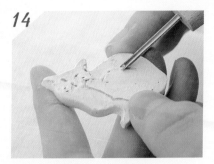

把步驟7畫的線條再用三角刀雕刻一次。

Point

待陶土的咖啡色浮現出來之後就代表燒製完成。

17

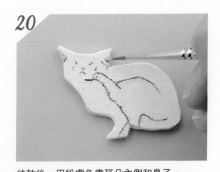

將作品取出後，待其完全冷卻。

15

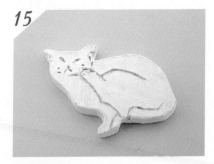

刻完的樣子。

🌱 上色

18

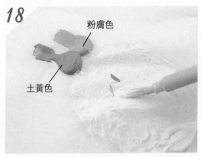

粉膚色

土黃色

拿筆沾少許水，各取一點白、土黃和淺膚色後，將三色混合調出底色。
※請不要將顏料過度稀釋，大面積不留空隙地塗上。

🌸 用烤箱燒製

16

以160度預熱烤箱並使其通風後，將陶土放入烤箱中燒製40~45分鐘。
※燒製的時間依使用的烤箱不同會有差異，請自行嘗試過後再行調整。

19

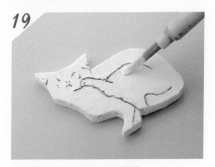

用步驟18調好的顏色塗上整體。

20

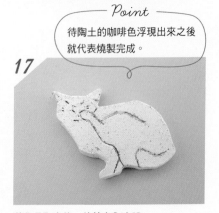

待乾後，用粉膚色畫耳朵內側和鼻子。

21

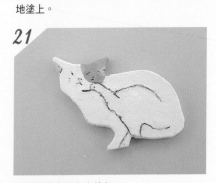

在右側耳朵畫上土黃色。

22

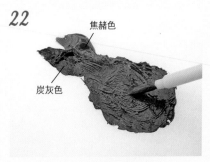

焦赭色

炭灰色

沾少許水將炭灰、焦赭兩色混合。

23

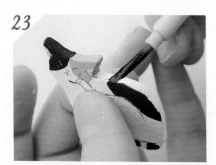

用步驟22調好的顏色畫左側耳朵、花紋和尾巴。

24

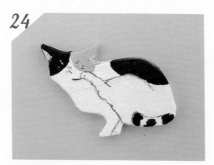

畫完後如圖。

25

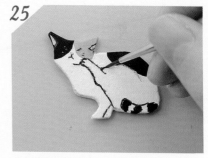

使用細線筆沾取焦赭色慢慢描繪臉、耳朵、腳和尾巴的凹陷處。

🌱 上亮光漆

🌱 黏上別針

26

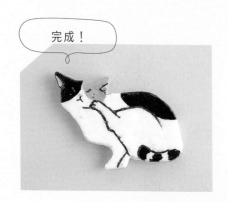

待乾後，依個人需求將背面上色，並使其完全自然乾燥。

27

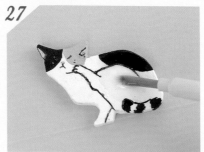

在表面、背面、側面等所有部分塗上亮光漆。

28

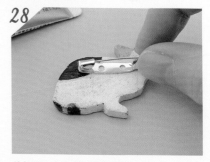

待乾後，在背面用快乾膠黏上別針。

完成！

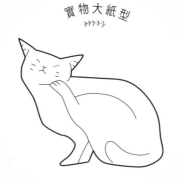

實物大紙型
↗↗↗↗

使用顏色

②粉膚
③土黃
④炭灰＋焦赭
①白＋土黃＋粉膚
⑤焦赭

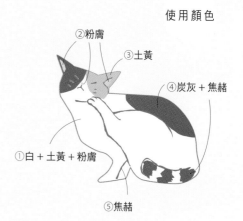

⫸ 作法 ⫷
34/ 第 64 頁
35/ 第 65 頁

Shiba

柴犬別針

ー

兩隻不同姿勢的黑色和茶色柴犬。34 看起來有點威風凜凜、
35 露出舌頭很有魅力。

Dog

狗別針

—

由左到右依序是法國鬥牛犬、拉不拉多犬和臘腸犬。
只要在包包別上一個，就會成為可愛的亮點。

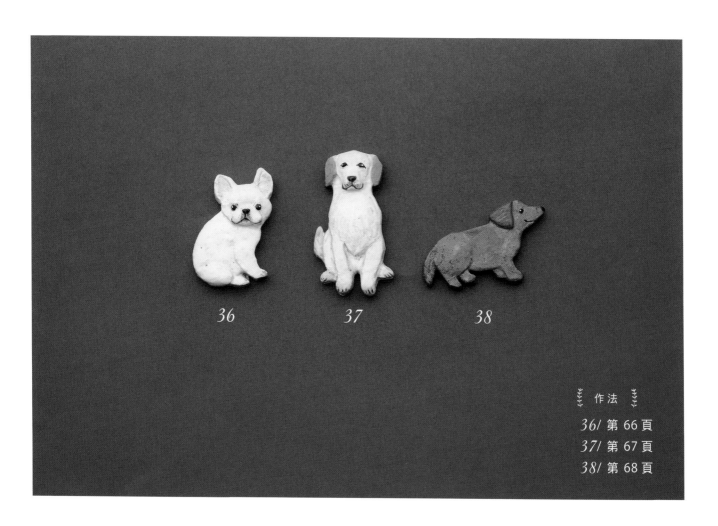

36 *37* *38*

作法

36/ 第 66 頁
37/ 第 67 頁
38/ 第 68 頁

Pigeon

鴿子別針

ー

有著樸質溫柔氛圍的鴿子別針適合配戴在毛衣
或襯衫的胸口部位。
並和黃色雛菊搭配在一起。

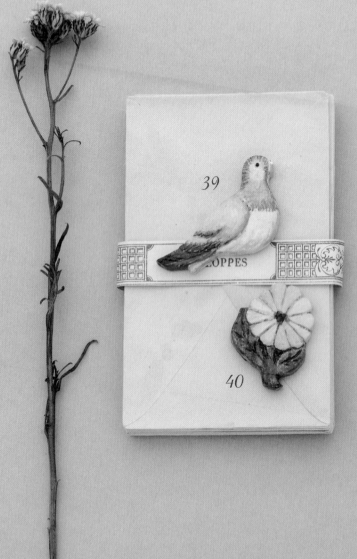

作法
39/ 第 69 頁
40/ 第 70 頁

作法
41・44 / 第 70 頁
42・43 / 第 44 頁

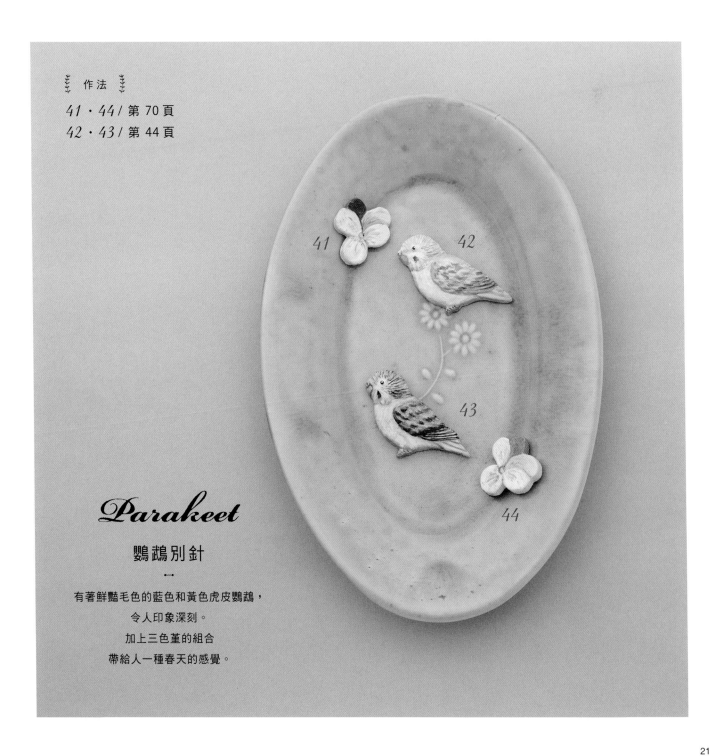

Parakeet

鸚鵡別針

有著鮮豔毛色的藍色和黃色虎皮鸚鵡，
令人印象深刻。
加上三色菫的組合
帶給人一種春天的感覺。

Safari

草原動物別針

大象、土撥鼠、斑馬等草原動物。
用溫柔的筆觸完成有溫度的野生動物作品吧。

⪜ 作法 ⪜
45～47/ 第 72 頁
48/ 第 71 頁
49/ 第 74 頁

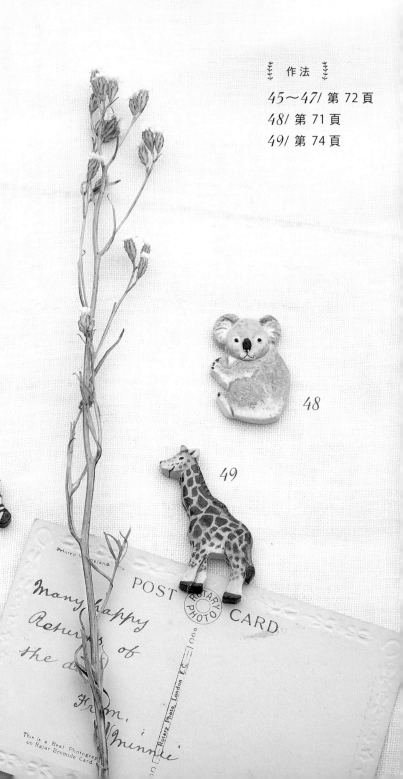

45

46

47

48

49

Pasture

牧場動物別針

山羊和牛等在牧場生活的動物夥伴們大集合。

可以好幾個一起組合搭配，也可以簡單地挑選一個配戴。

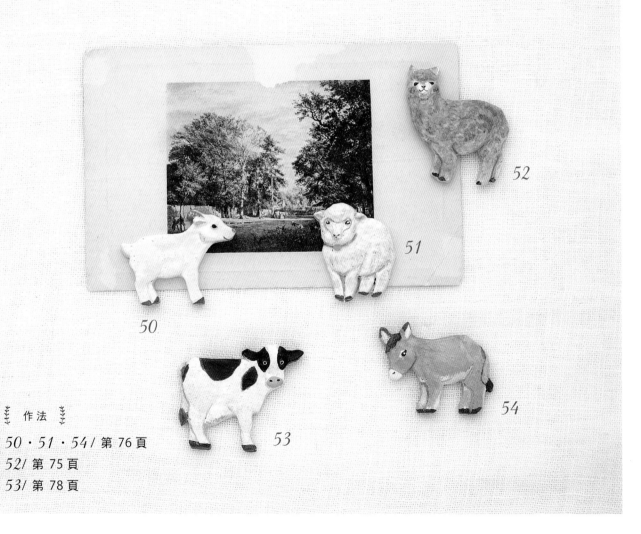

✻ 作法 ✻
50・51・54/ 第 76 頁
52/ 第 75 頁
53/ 第 78 頁

Panda

熊貓別針

將圓滾滾又可愛的熊貓們，分別做成了三種不同的姿勢。

是小孩也會喜愛的設計。

作法

55～57/ 第 80 頁

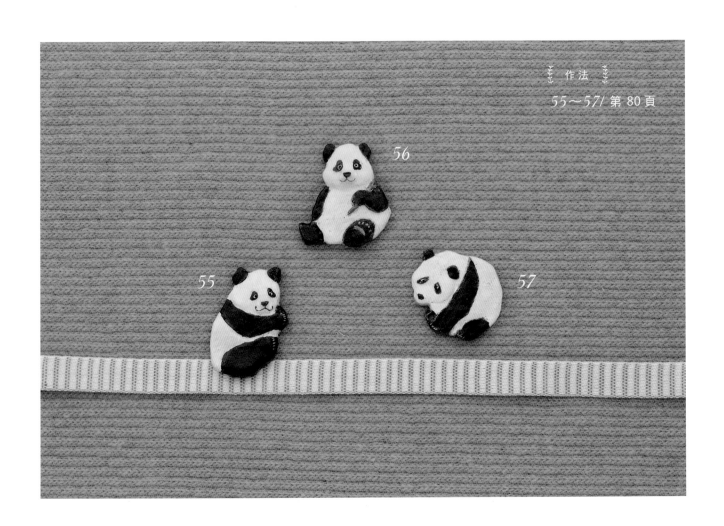

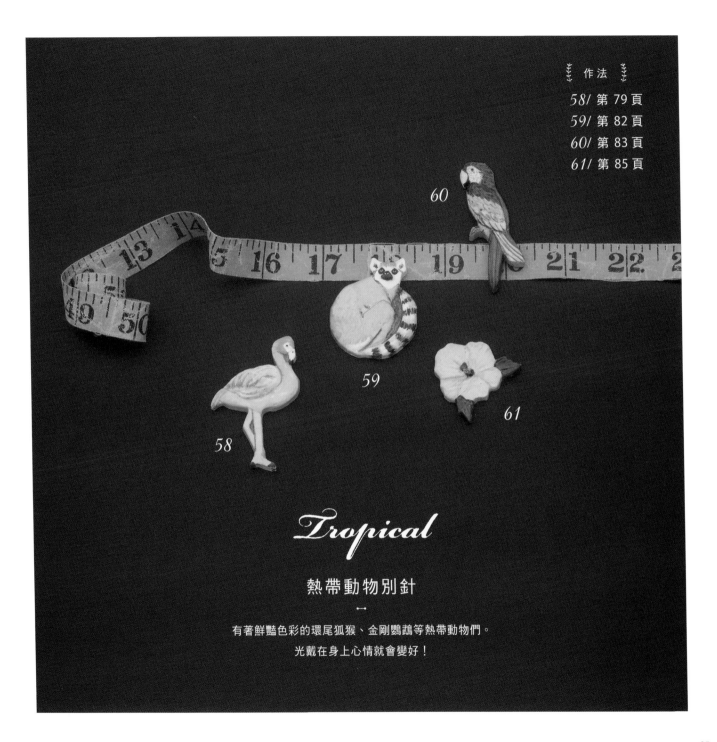

作法

58/ 第 79 頁
59/ 第 82 頁
60/ 第 83 頁
61/ 第 85 頁

60

59

58

61

Tropical

熱 帶 動 物 別 針

有著鮮豔色彩的環尾狐猴、金剛鸚鵡等熱帶動物們。

光戴在身上心情就會變好！

25

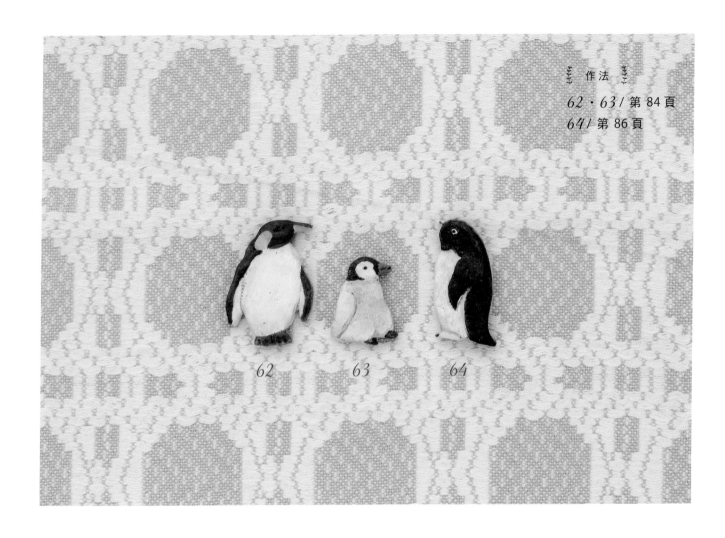

作法
62・63/ 第 84 頁
64/ 第 86 頁

62

63

64

Penguin

企 鵝 別 針

62、63是帝王企鵝親子檔、64是阿德利企鵝。

冬天當然很適合配戴在身上,為炎熱的夏天增加一點清涼感也很好。

Snow field

冰原動物系列別針
一

北極狐、雪兔、雪鴞等生活在雪世界裡的動物們。
用色不多且容易上色，所以很推薦給初學者。

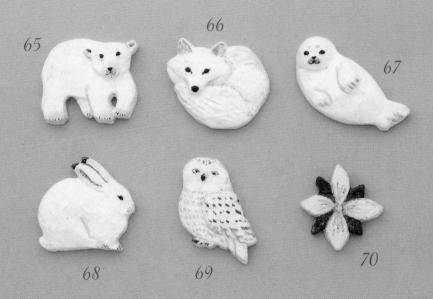

65
66
67
68
69
70

⅚ 作法 ⅚
65・66/ 第 87 頁
67～69/ 第 88 頁
70/ 第 90 頁

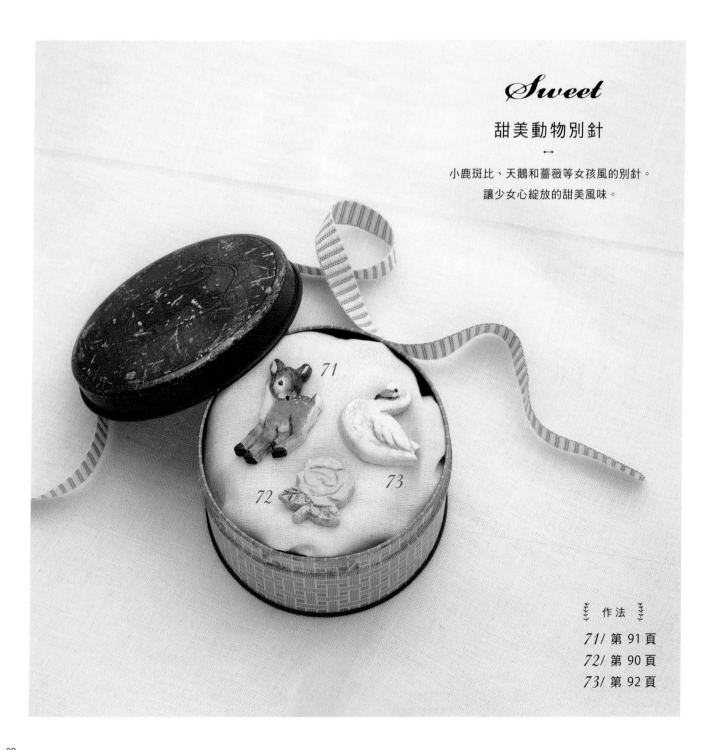

Sweet

甜美動物別針

—

小鹿斑比、天鵝和薔薇等女孩風的別針。
讓少女心綻放的甜美風味。

≹ 作法 ≹

71/ 第 91 頁
72/ 第 90 頁
73/ 第 92 頁

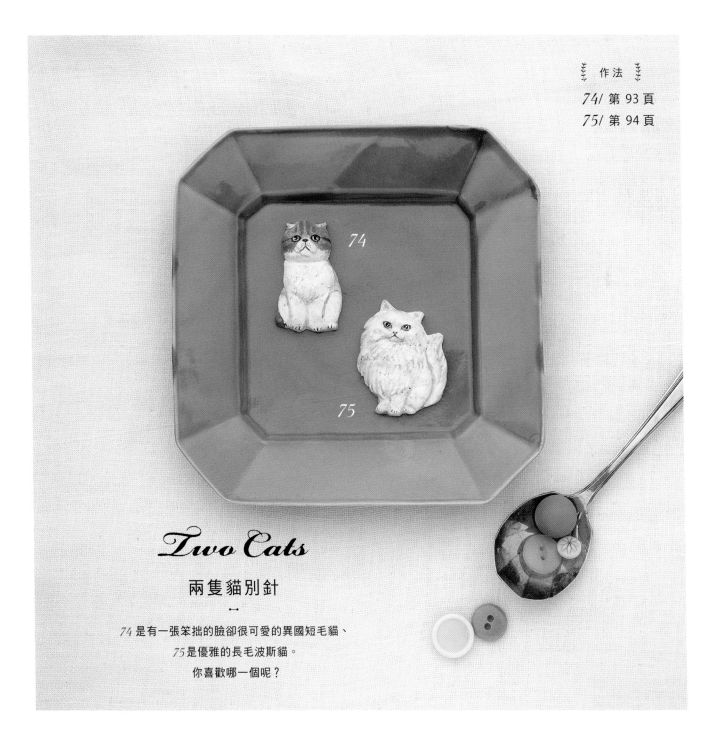

作法

74/ 第 93 頁
75/ 第 94 頁

Two Cats

兩隻貓別針

—

74 是有一張笨拙的臉卻很可愛的異國短毛貓、
75 是優雅的長毛波斯貓。
你喜歡哪一個呢？

Earring

狗的耳環和夾式耳環

76是西施犬、77是雪納瑞、78是貴賓犬。
讓3種不同的狗狗在耳邊可愛地搖擺。

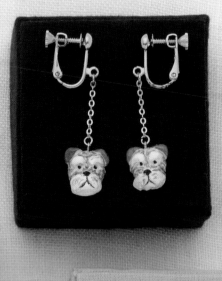

77

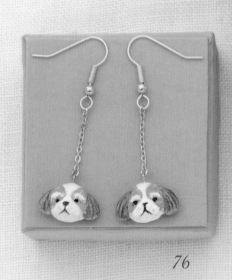

76

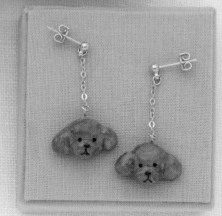

78

❧ 作法 ❧

76・77/ 第 95 頁
78/ 第 42 頁

⁝ 作法 ⁝
79〜81 第 96 頁

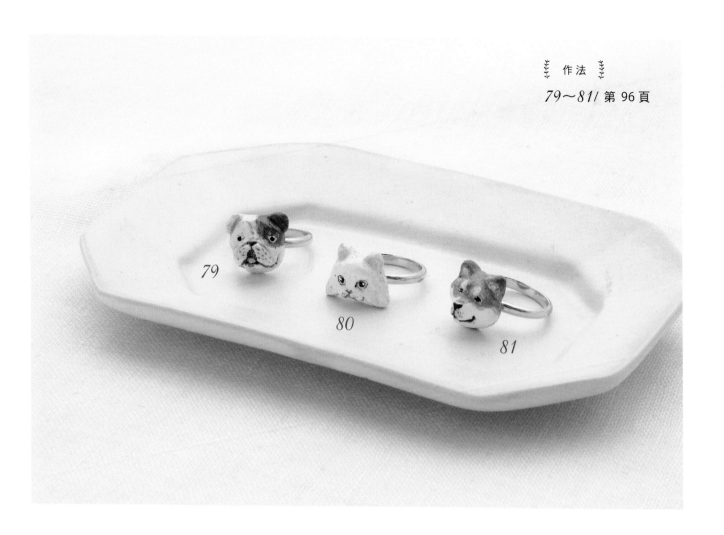

79

80

81

Ring

貓和狗的戒指

加上了可愛動物的臉的戒指。
由左到右依序是鬥牛犬、波斯貓和柴犬，都是最受歡迎的動物。

Step 2 | 添加陶土的方法、毛流的作法、重複上色的方法

來做第4頁4的 兔子別針吧！

實物大紙型・
使用顏色
參考第37頁

材料

◆ 烤箱陶土「手工藝用」
◆ 化妝土（白）
◆ 亮光漆
◆ 壓克力顏料（日本 TURNER 不透明壓克力顏料）
　白、土黃、永固檸檬黃、永固綠、岱赭、焦赭、炭灰、中性灰8號
◆ 別針（2cm）
◆ 快乾膠

🌱 做出基礎造型

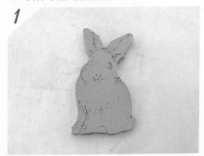

🌱 加陶土並調整形狀

1

做出兔子的基礎造型。（請參考 14、15 頁的
步驟 *1* ～ *8*）

2

在額頭、鼻子和臉頰處加上 0.5 cm 厚的陶土。

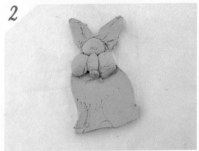

3

用陶藝工藝棒將步驟 *2* 所添加的陶土推平並
修飾形狀。

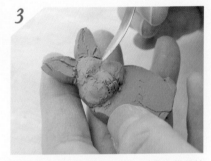

4

削去多餘的陶土或添加少量陶土補足不平整
的地方，邊觀察邊修飾成圓潤平滑的形狀。

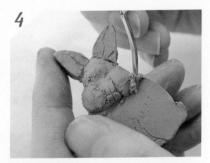

5

側面也以同樣的方法調整形狀。

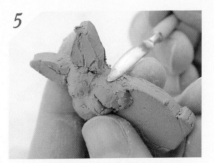

6

在側臉頰及耳朵根部兩處，用陶藝工藝棒壓
出一道明顯的線條。

7

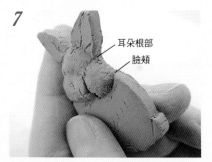

耳朵根部
臉頰

如圖壓出線後可以明顯看出交界處,製造立體感。

8

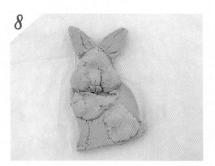

在胸部和腳處加上約 0.1~0.2cm 厚的陶土。

9

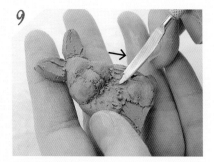

用陶藝工藝棒將胸部區域陶土向下推開,再垂直地畫出毛流。

10

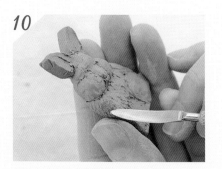

側面也以同樣方法調整並畫出毛流。

11

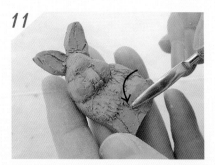

腳的部分也要像臉一樣修飾成圓潤平滑的形狀。

12

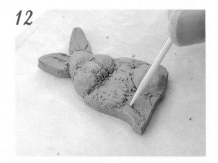

用牙籤再一次描繪腳的線條,使其加深。

13

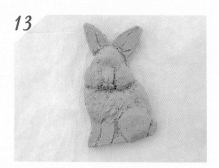

畫好腳的線條的樣子。

14

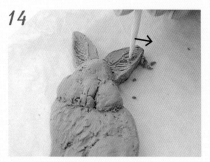

用牙籤由內向外畫出耳朵內側的毛流。

15

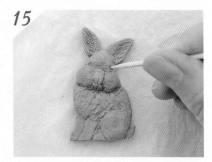

用牙籤在合適的地方挖出小洞當作眼睛的位置。

16

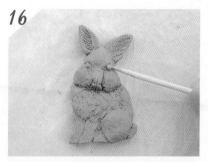

將步驟15挖出的洞用水沾濕。再做兩個直徑0.2~0.3cm 的小圓球,用牙籤輔助放到眼睛的位置。

17

用手將眼球稍微壓平。

18

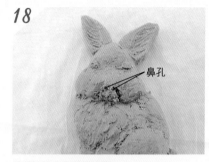

鼻孔

用牙籤挖出鼻孔的位置。

19

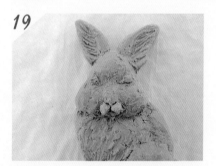

做兩個直徑 0.2~0.3cm 的小圓球放到鼻孔下方。

20

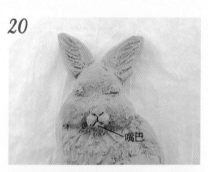

嘴巴

在步驟19的兩個球中間再放上一個直徑0.2~0.3cm 的小圓球後,就會自然形成嘴巴的形狀。

☘ 塗化妝土,並用烤箱燒製

21

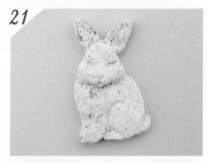

待完全乾燥後塗上化妝土,並用烤箱燒製。(請參考 15 頁的步驟 *12・13*、16 頁的步驟 *16・17*)

☘ 上色

22

白

土黃

拿筆沾少許水後,各取一點白色和土黃色混合,調出底色。

23

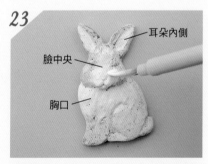

耳朵內側

臉中央

胸口

用步驟22的顏色塗在耳朵內側、臉中央和胸口的地方。

24

塗完的樣子。

25

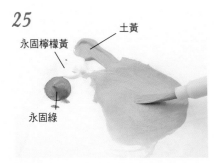

永固檸檬黃　　土黃

永固綠

拿筆沾少許水，混合土黃、永固檸檬黃和永固綠等色。

26

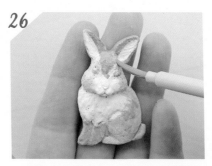

用步驟25的顏色在耳朵外側、臉、身體等部位重複上色。

27

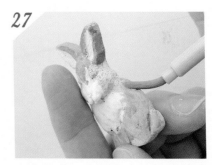

側面也要塗。

28

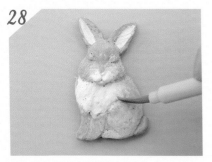

臉的部分留下鼻子周圍不要塗，在白色和土黃色的交界處加水暈開塗染。圖為畫完耳朵外側、臉和身體的樣子。

29

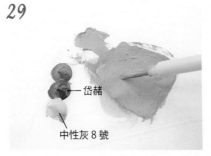

岱赭

中性灰8號

拿筆沾少許水，將步驟25的顏色再加上岱赭和中性灰8號兩色調色。

30

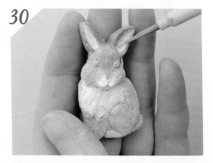

用步驟29的顏色，在耳朵外側、耳朵內側重複薄塗。

31

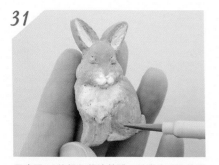

用步驟29的顏色薄塗整體，並畫出毛流的樣子。腳的部分不要塗得太平均，而是要調整濃淡、順著毛流的線條畫。

32

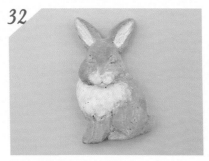

畫完毛流的樣子。

33

焦赭

拿筆沾少許水，將步驟29的顏色加上焦赭色調色。

34

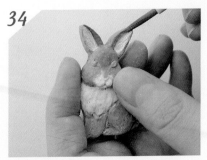

用步驟33的顏色,在耳朵外側、腳和尾巴等處暈染出陰影。

35

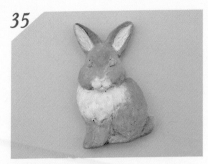

畫完陰影的樣子。

36

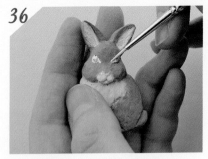

用白色畫眼球。注意不要沾太多水。

37

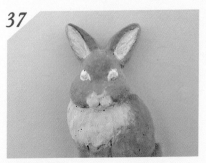

畫完眼球的樣子。

38

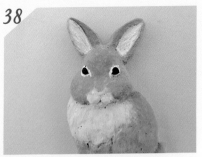

用炭灰色畫眼珠。注意不要沾太多水。

39

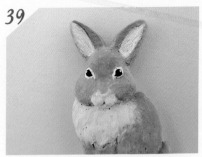

注意不要沾太多水,用白色點上反光點。。

40

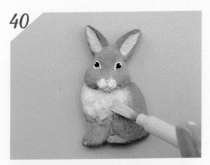

用步驟22的顏色再次重複畫胸口處,讓胸口呈現毛絨絨的感覺。

41

焦赭

炭灰

拿筆沾少許水混合炭灰、焦赭兩色。

42

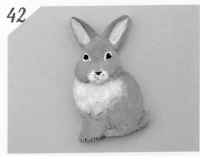

用步驟41的顏色畫鼻子,並用細線筆仔細地描繪鬍子和腳爪。

43

中性灰 8 號

拿筆沾少許水，將步驟*41*的顏色混合中性灰 8 號。

44

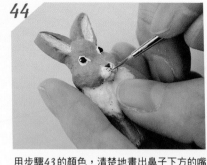

用步驟*43*的顏色，清楚地畫出鼻子下方的嘴巴、腳和尾巴的線條。

45

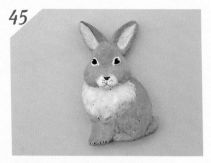

畫完嘴巴、腳和尾巴線條的樣子。

46

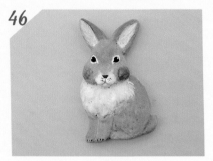

用岱赭色塗臉頰。注意不要沾太多水。

47

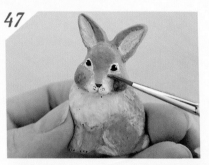

用顏料重複上色、加深，直到整體深淺呈現明顯差異為止。

完成！

待顏料乾後，塗上亮光漆，並在背面加上別針。（請參考 17 頁）

實物大紙型

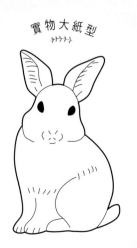

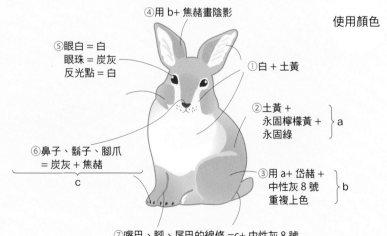

④用 b+ 焦赭畫陰影

⑤眼白＝白
　眼珠＝炭灰
　反光點＝白

①白＋土黃

②土黃＋
　永固檸檬黃＋ } a
　永固綠

⑥鼻子、鬍子、腳爪
　＝炭灰＋焦赭
　　　c

③用 a+ 岱赭＋
　中性灰 8 號 } b
　重複上色

使用顏色

⑦嘴巴、腳、尾巴的線條 =c+ 中性灰 8 號

Step 3 | 在臉中央加上陶土，形成半立體造型的作法

實物大紙型·
使用顏色
參考第 41 頁

來做第 7 頁 *17* 的 黃金獵犬別針吧！

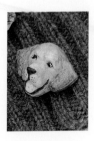

材料
◆ 烤箱陶土「手工藝用」
◆ 化妝土（白）
◆ 亮光漆
◆ 壓克力顏料（日本 TURNER 不透明壓克力顏料）
　白、土黃、岱赭、焦赭、永固鮮紅、炭灰、中性灰 8 號

◆ 別針（2cm）
◆ 快乾膠

❀ 做出基礎造型

1

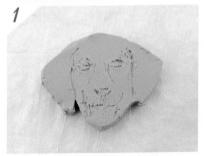

做出黃金獵犬的基礎造型。（請參考 14、15 頁的步驟 *1* ～ *8*）

2

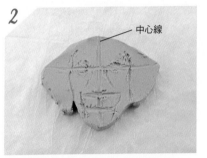

中心線

用牙籤在中心線、眼睛、鼻子和嘴巴等部位畫出淺淺的記號線。

❀ 加陶土並調整形狀

3

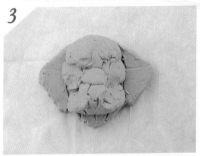

依照記號線在面積較大部位，如額頭、嘴巴等周圍加上陶土後，再在眼睛、鼻子等處添加陶土。

4

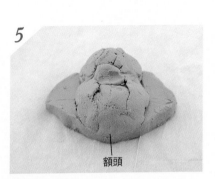

嘴巴周圍
約 1.7cm
約 1cm
額頭

從側面看的樣子。

5

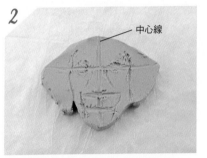

額頭

從上方看的樣子。

6

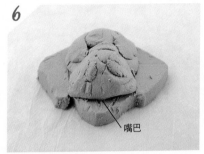

嘴巴

從下方看的樣子。

7

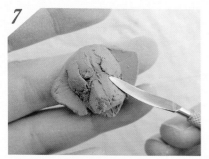

用陶藝工藝棒修飾鼻梁的側邊線條。

8

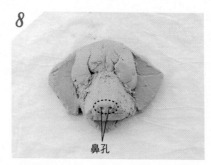

鼻孔

在鼻頭處加上 0.1~0.2cm 厚的陶土，並修飾成圓潤的樣子後，用牙籤在鼻孔的位置鑽洞。

9

用陶藝工藝棒在鼻子下方畫出一個代表嘴巴的三角形。

10

將三角形往自己的方向推，做出舌頭的造型。

11

在鼻子下方一邊調整造型，一邊修飾成平滑的樣子。

12

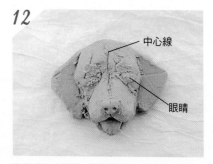

中心線

眼睛

為了使左右對稱，用牙籤再一次劃出中心線。在眼睛的部位加上少量陶土，並用手指壓平。

13

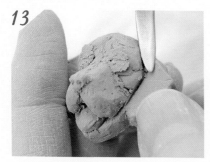

將頭的側面稍作調整。

14

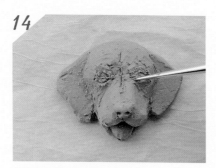

用錐子在眼睛周圍畫出線條。

15

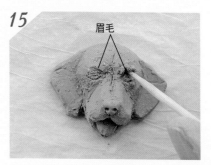

眉毛

用陶土做出眉毛後，以牙籤輔助放到眼睛上方。

16

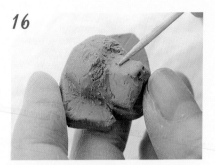

用牙籤將步驟12所畫的中心線抹平,並撫平修飾整體。

17

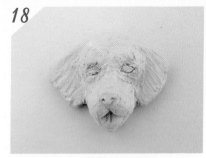

用陶藝工藝棒由內向外畫出耳朵的毛流。

18

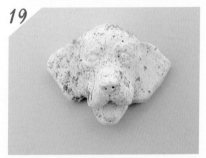

放置半天～一天使其完全自然乾燥。

🏵 塗化妝土,並用烤箱燒製

19

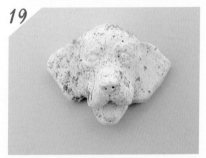

塗化妝土,並用烤箱燒製。(請參考15頁的步驟12・13、16頁的步驟16・17)

🏵 上色

20

土黃
岱赭
白
中性灰8號

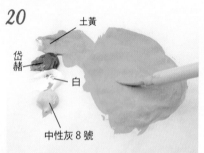

拿筆沾少許水,混合土黃、岱赭、白和中性灰8號等色。

21

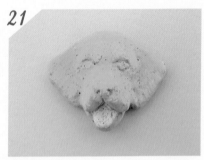

用步驟20的顏色塗除了舌頭以外的整體部位。

🏵 上色

22

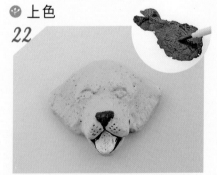

拿筆沾少許水,混合炭灰和焦赭兩色後,描繪鼻子、鬍子和嘴巴周圍。

23

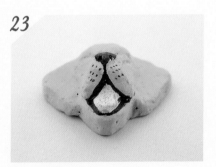

從下方看的樣子。

24

永固鮮紅
白

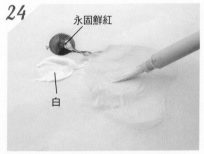

拿筆沾少許水,混合永固鮮紅和白兩色。

25

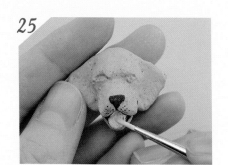

用步驟24的顏色塗舌頭。

26

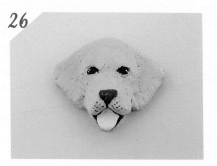

用炭灰色畫眼珠，並用白色描繪反光點。

27

將步驟20 的顏色再加上白色調出稍淺的顏色。

28

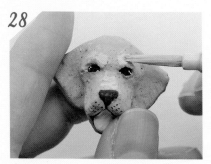

用步驟27 的顏色重複畫在眉毛和鼻子上方兩處。

29

拿筆沾少許水，混合炭灰和焦赭兩色。※ 要比步驟22的顏色加入更多的焦赭色。

30

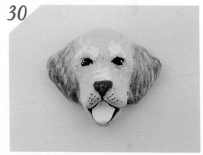

用步驟29的顏色描繪出耳朵的毛流線條。用顏料重複上色、加深，直到整體深淺呈現明顯差異為止。

完成！

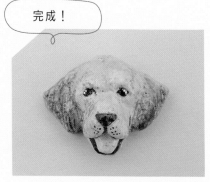

待顏料乾後，塗上亮光漆，並在背面加上別針。（請參考 17 頁）

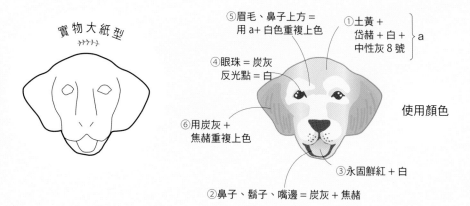

實物大紙型

使用顏色

⑤眉毛、鼻子上方 =
用 a+ 白色重複上色

①土黃 +
岱赭 + 白 +
中性灰 8 號 } a

④眼珠 = 炭灰
反光點 = 白

⑥用炭灰 +
焦赭重複上色

③永固鮮紅 + 白

②鼻子、鬍子、嘴邊 = 炭灰 + 焦赭

Step **4** ｜ 以陶土球為基礎造型的製作方法

來做第 30 頁 *78* 的　貴賓狗耳環吧！

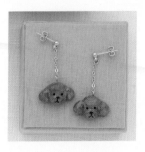

使用顏色
參考第 43 頁

材料

- ◆ 烤箱陶土「手工藝用」
- ◆ 化妝土（白）
- ◆ 亮光漆
- ◆ 壓克力顏料（日本 TURNER 不透明壓克力顏料）
 岱赭、炭灰
- ◆ 9 針（2cm）2 個

- ◆ 金屬圈（0.3cm）4 個
- ◆ 錬子（1.5cm）2 條
- ◆ 金屬耳環 1 組

😊 做出基礎造型

1

做出直徑約 1cm 的陶土球。

2

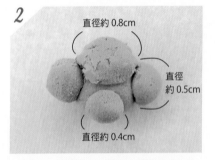

直徑約 0.8cm
直徑約 0.5cm
直徑約 0.4cm

以步驟 *1* 為基底，在上方加上直徑約 0.8cm、左右兩側各加上直徑約 0.5cm、下方加上直徑約 0.4cm 的陶土球。

3

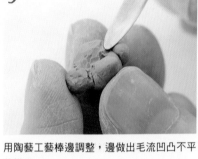

用陶藝工藝棒邊調整、邊做出毛流凹凸不平的樣子。

😊 加上 9 針

4

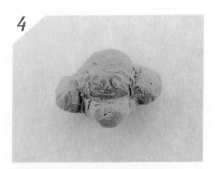

造型完成。在背面也做出毛流的形狀。

5

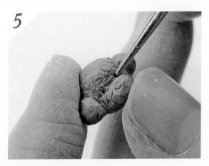

用錐子戳出眼睛的位置。

6

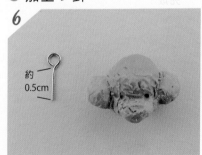

約 0.5cm

將 9 針剪成 5cm 長。

7

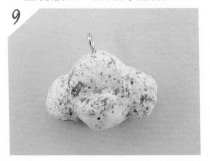

從頭頂中心部位插入 9 針。

8

放置半天～一天使其完全自然乾燥。

塗化妝土，並用烤箱燒製

9

塗化妝土，並用烤箱燒製。（請參考 15 頁的步驟 *12*・*13*、16 頁的步驟 *16*・*17*）

上色

10

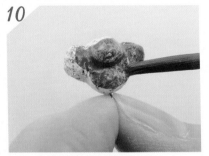

連同背面將整體塗上岱赭色。

11

整體塗完的樣子。

12

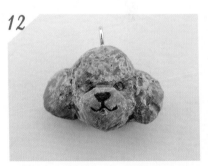

用炭灰色畫眼睛和鼻子，並清楚地描繪出嘴巴。

完成！

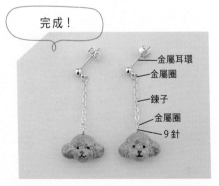

金屬耳環
金屬圈
鍊子
金屬圈
9 針

待顏料乾後，塗上亮光漆。用金屬圈連結 9 針和鍊子後，再用另一個金屬圈連結金屬耳針。

金屬圈的使用方法

施力將金屬圈前後錯開，放上要連結的部分後，再緊密地合上金屬圈。

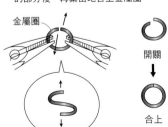

金屬圈

開關

↓

合上

使用顏色

①岱赭

②眼睛、鼻子、嘴巴＝炭灰

Step 5 | 翅膀的作法

來做第 21 頁 *42·43* 的　虎皮鸚鵡別針吧！

實物大紙型·
使用顏色
參考第 46 頁

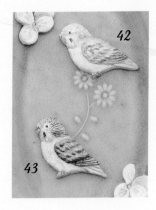

42·43 的材料（1 個）

◆ 烤箱陶土「手工藝用」
◆ 化妝土（白）
◆ 亮光漆
◆ 壓克力顏料（日本 TURNER 不透明壓克力顏料）
　42＝白、土黃、永固檸檬黃、粉膚、水藍、鈷藍、焦赭、炭灰、中性灰 8 號
　43＝白、永固黃、永固深黃、粉膚、水藍、鈷藍、永固淺綠、永固綠、焦赭、
　　　　炭灰、中性灰 8 號
◆ 別針（2cm）
◆ 快乾膠

❀ 加陶土並調整形狀

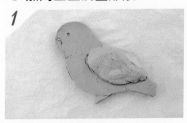

1

沿著翅膀的記號加上約 0.2cm 厚的陶土，做出翅膀的基礎造型。（參考 14、15 頁的步驟 *1～8*）

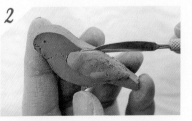

2

使用陶藝工藝棒在翅膀上方的側面壓出翅膀和背的交界線。

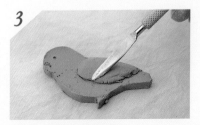

3

將翅膀修圓同時調整形狀。

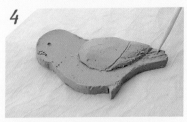

4

用牙籤在翅膀下方畫出鳥尾和羽毛的細節。

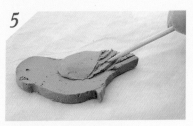

5

牙籤斜傾，加深步驟 *4* 畫的線。

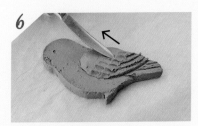

6

在翅膀上半部用陶藝工藝棒由下往上加上羽毛排列的痕跡。

7

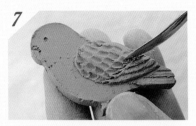

在翅膀上下部分的交界處，壓上斜線。

8

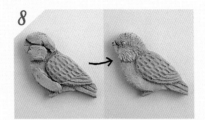

在頭、臉頰和肚子的部位加上約 0.1~0.2cm 厚的陶土並調整後，再畫上線條。放置半天～一天，使其完全自然乾燥。

🌼 塗化妝土，並用烤箱燒製

9

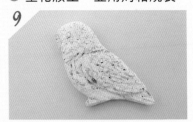

塗上化妝土，並用烤箱燒製。
（請參考 15 頁的步驟 12·13、16 頁的步驟 16·17）。

🌼 上色　※上色方式以作品 42 解說。

10

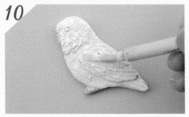

拿筆沾少許水，混合白和永固檸檬黃兩色後，將整體上色。

11

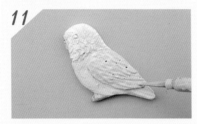

拿筆沾少許水，混合水藍和中性灰 8 號兩色後，塗翅膀和肚子。

12

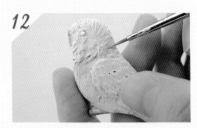

用步驟11的顏色描繪頭部的細線。

13

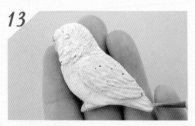

拿筆沾少許水，混合永固檸檬黃和水藍兩色後，塗在尾巴上。

14

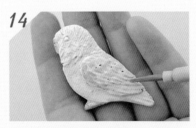

將步驟11的顏色混合鈷藍色，用稍乾的顏料沿著翅膀的凹凸處描繪。

15

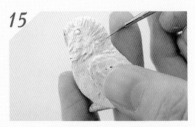

用步驟14的顏色在頭部重複描繪細線。

16

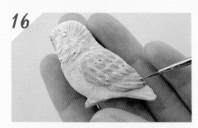

用步驟14的顏色加入炭灰色混色，再重複描繪羽毛。

17

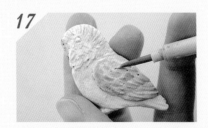

在各處重複塗上濃淡不一的白色，即完成翅膀。

18

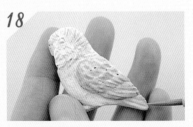

用土黃色重複描繪尾巴。

19 用土黃色畫鳥嘴。

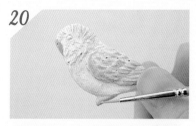

20 混合中性灰 8 號、粉膚兩色後，畫鼻子和腳。

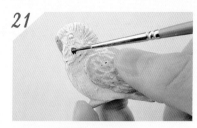

21 用鈷藍色畫臉頰。

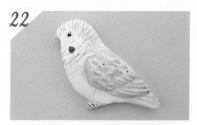

22 將眼睛、腳爪、鼻孔上色（使用顏色請參考下圖）。用顏料重複上色、加深，直到整體深淺呈現明顯差異為止。

完成！

待顏料乾後，塗上亮光漆，並在背面加上別針。（請參考 17 頁）

實物大紙型

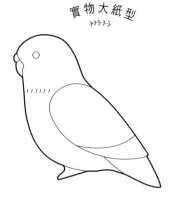

42 使用顏色

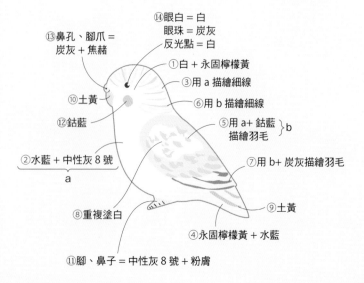

⑬鼻孔、腳爪 = 炭灰 + 焦赭

⑭眼白 = 白
眼珠 = 炭灰
反光點 = 白

①白 + 永固檸檬黃

③用 a 描繪細線

⑥用 b 描繪細線

⑩土黃

⑫鈷藍

⑤用 a + 鈷藍 描繪羽毛 ⎫b

②水藍 + 中性灰 8 號 ⎭a

⑦用 b + 炭灰描繪羽毛

⑨土黃

⑧重複塗白

④永固檸檬黃 + 水藍

⑪腳、鼻子 = 中性灰 8 號 + 粉膚

43 使用顏色

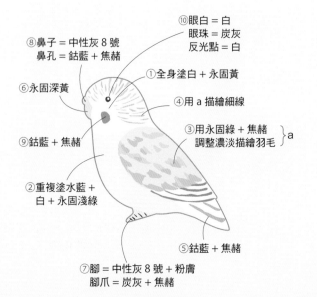

⑧鼻子 = 中性灰 8 號
鼻孔 = 鈷藍 + 焦赭

⑩眼白 = 白
眼珠 = 炭灰
反光點 = 白

⑥永固深黃

①全身塗白 + 永固黃

④用 a 描繪細線

⑨鈷藍 + 焦赭

③用永固綠 + 焦赭 調整濃淡描繪羽毛 ⎫a

②重複塗水藍 + 白 + 永固淺綠

⑤鈷藍 + 焦赭

⑦腳 = 中性灰 8 號 + 粉膚
腳爪 = 炭灰 + 焦赭

上 色 方 法　這裡要介紹不同上色技巧的重點。

❀ 調色（混色）

在調色盤上擠出壓克力顏料，拿筆沾水一點點混合顏料調出喜歡的顏色。不用黑色，而使用炭灰色的話，則會有一種溫暖的質感，十分推薦。

❀ 塗整體

不留白
完整上色

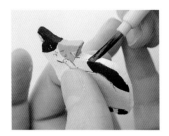

不過度稀釋壓克力顏料，並用中線筆均勻地塗色。

❀ 漸層的畫法

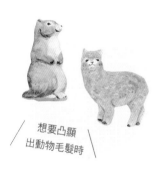

想要凸顯
出動物毛髮時

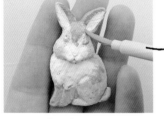

從淡色到濃色重複疊加。將壓克力顏料邊加水邊重複薄塗。

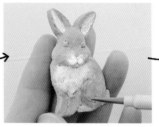

用稍濃的顏色，不留白地描繪毛流。

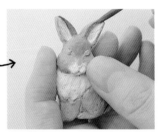

用更濃的顏色，薄塗暈染在想要加深陰影的部位。

❀ 羽毛的畫法

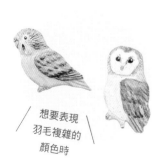

想要表現
羽毛複雜的
顏色時

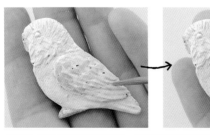

用加入少許水的淡色塗整體，再逐漸以濃色重複上色。想要表現羽毛花紋的時候，不過度稀釋壓克力顏料，並沿著羽毛凹凸處描繪。

❀ 描繪細線和點的方法

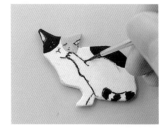

不過度稀釋壓克力顏料，用細線筆清楚地描繪臉、耳朵、腳和尾巴等線條。

花紋畫法 | 介紹不同花紋的動物畫法。

✤ 重複描繪細線

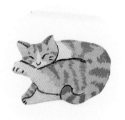

1

用細線筆畫出一條直線。

2

連續畫出同方向的細線。

✤ 暈染描繪

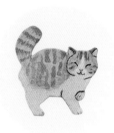

1

用細線筆畫一條橫線。

2

將筆忽左忽右地搖擺暈開線條，畫出毛髮的質感。

✤ 描繪斑點

1

畫一個四角形。

2

留下一些間距，在周圍平均分配描繪出數個四角形。

❦ 材 料 ❦

◆ 烤箱陶土「手工藝用」
◆ 化妝土（白）
◆ 亮光漆
◆ 壓克力顏料（日本 TURNER 不透明壓克力顏料）
　白、土黃、粉膚、焦赭、炭灰、中性灰 8 號
◆ 別針（2cm）
◆ 快乾膠

❦ 作 法 ❦ （基礎作法請參考 p.14 ～、p.44）

1 將紙型放在平的烤箱陶土上，用筆刀切割後，再用牙籤描紙
　型記號。
2 加上陶土並調整形狀，用牙籤和陶藝工藝棒將羽毛雕刻清楚
　後，放置乾燥。（請參考陶土塑型方法）
3 塗化妝土（白）後，放置乾燥。
4 以 160 度預熱烤箱後，燒製 40~45 分鐘。
5 待冷卻後，以壓克力顏料著色，放置乾燥。
6 將正反面及側面都塗上亮光漆後，放置乾燥。
7 黏上別針。

實物大紙型

※ 用牙籤在——的地方壓出記號

陶土塑型方法

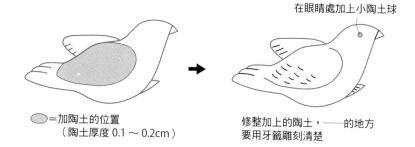

在眼睛處加上小陶土球

●=加陶土的位置
（陶土厚度 0.1 ～ 0.2cm）

修整加上的陶土，——的地方
要用牙籤雕刻清楚

使用顏色

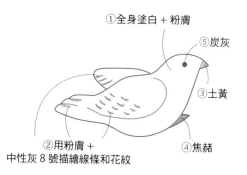

①全身塗白 + 粉膚
⑤炭灰
③土黃
②用粉膚 +
中性灰 8 號描繪線條和花紋
④焦赭

⫶ 材 料 ⫶

- 烤箱陶土「手工藝用」
- 化妝土（白）
- 亮光漆
- 壓克力顏料（日本 TURNER 不透明壓克力顏料）
 3＝永固深黃、永固綠、岱赭
 6＝深綠、鈷藍、岱赭
 9＝深綠、鈷藍、焦赭
- 別針（2cm）
- 快乾膠

⫶ 作 法 ⫶ （基礎作法請參考 p.14～）

1 將紙型放在平的烤箱陶土上，並用筆刀切割。
2 用牙籤描紙型記號並修整陶土側邊切口後，放置乾燥。
3 塗化妝土（白）後，放置乾燥。
4 作品 6 要用三角刀再一次雕刻步驟 2 的記號。
5 以 160 度預熱烤箱後，燒製 40～45 分鐘。
6 待冷卻後，以壓克力顏料著色，放置乾燥。
7 將正反面及側面都塗上亮光漆後，放置乾燥。
8 垂直黏上別針。

3 實物大紙型

用牙籤做記號並鑽洞

6 實物大紙型

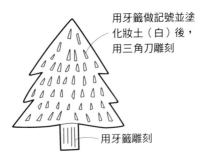

用牙籤做記號並塗化妝土（白）後，用三角刀雕刻

用牙籤雕刻

9 實物大紙型

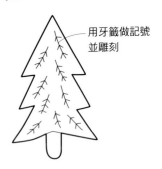

用牙籤做記號並雕刻

3 使用顏色

①岱赭＋永固深黃

②永固綠＋岱赭

6 使用顏色

①深綠＋岱赭

②岱赭＋鈷藍

9 使用顏色

①深綠＋焦赭

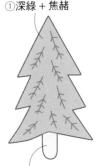

②焦赭＋鈷藍

⸉⸉ 材 料 ⸉⸉

◆ 烤箱陶土「手工藝用」
◆ 化妝土（白）
◆ 亮光漆
◆ 壓克力顏料（日本 TURNER 不透明壓克力顏料）
　 白、土黃、永固綠、粉膚、岱赭、焦赭、炭灰、中性灰 8 號
◆ 別針（2cm）
◆ 快乾膠

⸉⸉ 作 法 ⸉⸉ （基礎作法請參考 p.14～、p.32）

1　將紙型放在平的烤箱陶土上，用筆刀切割後，再用牙籤描
　　紙型記號。
2　加上陶土並調整形狀，用牙籤再一次將記號雕刻清楚後，
　　放置乾燥。（請參考陶土塑型方法）
3　塗化妝土（白）後，放置乾燥。
4　以 160 度預熱烤箱後，燒製 40~45 分鐘。
5　待冷卻後，以壓克力顏料著色，放置乾燥。
6　將正反面及側面都塗上亮光漆後，放置乾燥。
7　黏上別針。

実物大の型紙

※ 用牙籤在——的地方壓出記號

陶土塑型方法

在眼睛處加上小陶土球

雕刻刺

=加陶土的位置
（陶土厚度 0.1～0.2cm）

修整添加的陶土，——的地方要
用牙籤雕刻清楚

使用顏色

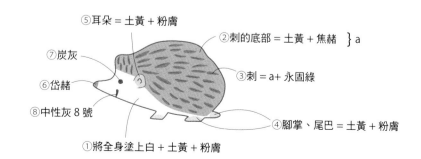

⑤耳朵 = 土黃 + 粉膚
⑦炭灰
⑥岱赭
⑧中性灰 8 號
②刺的底部 = 土黃 + 焦赭 ｝a
③刺 = a+ 永固綠
④腳掌、尾巴 = 土黃 + 粉膚
①將全身塗上白 + 土黃 + 粉膚

⸙ 材料 ⸙

◆ 烤箱陶土「手工藝用」
◆ 化妝土（白）
◆ 亮光漆
◆ 壓克力顏料（日本 TURNER 不透明壓克力顏料）
　白、永固黃、粉膚、焦赭
◆ 別針（2cm）
◆ 快乾膠

⸙ 作 法 ⸙ （基礎作法請參考 p.14～、p.32）

1　將紙型放在平的烤箱陶土上，用筆刀切割後，再用牙籤描紙型記號。
2　加上陶土並調整形狀，用牙籤再一次將記號雕刻清楚後，放置乾燥。（請參考陶土塑型方法）
3　塗化妝土（白）後，放置乾燥。
4　以 160 度預熱烤箱後，燒製 40~45 分鐘。
5　待冷卻後，以壓克力顏料著色，放置乾燥。
6　將正反面及側面都塗上亮光漆後，放置乾燥。
7　黏上別針。

實物大紙型

※ 用牙籤在——的地方壓出記號

陶土塑型方法

調整添加的陶土

用牙籤雕刻清楚

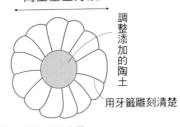

⬭ = 加陶土的位置
（陶土厚度 0.1～0.2cm）

使用顏色

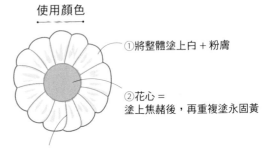

①將整體塗上白＋粉膚

②花心＝
塗上焦赭後，再重複塗永固黃

③花瓣的線＝焦赭＋永固黃＋白

⸙ 材料 ⸙

◆ 烤箱陶土「手工藝用」
◆ 化妝土（白）
◆ 亮光漆
◆ 壓克力顏料（日本 TURNER 不透明壓克力顏料）
　永固深黃、焦赭、中性灰 8 號
◆ 別針（1.5cm）
◆ 快乾膠

⸙ 作 法 ⸙ （基礎作法請參考 p.14～）

1　將紙型放在平的烤箱陶土上，並用筆刀切割。
2　用牙籤雕刻細線，並修整陶土側邊切口後，放置乾燥。
3　塗化妝土（白）後，放置乾燥。
4　以 160 度預熱烤箱後，燒製 40~45 分鐘。
5　待冷卻後，以壓克力顏料著色，放置乾燥。
6　將正反面及側面都塗上亮光漆後，放置乾燥。
7　黏上別針。

實物大紙型

用牙籤雕刻細線

使用顏色

①將整體塗上永固深黃＋中性灰 8 號 ｝a

②用 a＋焦赭塗陰影

‡ 材 料 ‡

◆ 烤箱陶土「手工藝用」
◆ 化妝土（白）
◆ 亮光漆
◆ 壓克力顏料（日本 TURNER 不透明壓克力顏料）
　白、土黃、永固綠、粉膚、永固橘、岱赭、焦赭、炭灰、中性灰 8 號
◆ 別針（2cm）
◆ 快乾膠

‡ 作 法 ‡ （基礎作法請參考 p.14～、p.44）

1　將紙型放在平的烤箱陶土上，用筆刀切割後，再用牙籤描紙型記號。
2　加上陶土並調整形狀，用牙籤和陶藝工藝棒將羽毛雕刻清楚後，放置乾燥。（請參考陶土塑型方法）
3　塗化妝土（白）後，放置乾燥。
4　以 160 度預熱烤箱後，燒製 40~45 分鐘。
5　待冷卻後，以壓克力顏料著色，放置乾燥。
6　將正反面及側面都塗上亮光漆後，放置乾燥。
7　黏上別針。

實物大紙型

※ 用牙籤在──的地方壓出記號

陶土塑型方法

=加陶土的位置
（陶土厚度 0.1～0.2cm）

在眼睛處加上小陶土球

修整添加的陶土，──的地方要
用牙籤 · 陶藝工藝棒雕刻清楚

使用顏色

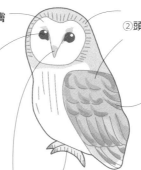

①將全身塗上白＋土黃＋粉膚

②頭和羽毛全體塗土黃＋岱赭＋永固綠 ｝a

⑥眼珠＝炭灰
　反光點＝白

③用 a+ 焦赭
　a+ 永固
　a+ 永固橘
　在羽毛處重複上色

④鳥嘴 · 腳＝粉膚＋中性灰 8 號 ｝b
⑤腳爪 · 鳥嘴的線條＝b+ 炭灰

⸙ 材料 ⸙

◆ 烤箱陶土「手工藝用」
◆ 化妝土（白）
◆ 亮光漆
◆ 壓克力顏料（日本 TURNER 不透明壓克力顏料）
 11＝白、粉膚、永固檸檬黃、岱赭、炭灰、中性灰 8 號
 12＝白、土黃、永固黃、歌劇紅、岱赭、焦赭、炭灰
◆ 別針（2cm）
◆ 快乾膠

⸙ 作法 ⸙ （基礎作法請參考 p.14～、p.38～）

1 將紙型放在壓平的烤箱陶土上，用筆刀切割後，再用牙籤描紙型記號。
 並在中心線、眼睛、鼻子和嘴巴的位置畫上記號線。
2 加上陶土並調整形狀，用牙籤和錐子雕刻清楚後，放置乾燥。
 （請參考陶土塑型方法）
3 塗化妝土（白）後，放置乾燥。
4 以 160 度預熱烤箱後，燒製 40~45 分鐘。
5 待冷卻後，以壓克力顏料著色，放置乾燥。
6 將正反面及側面都塗上亮光漆後，放置乾燥。
7 黏上別針。

11 實物大紙型

※ 用牙籤在 —— 的地方壓出記號

11 陶土塑型方法

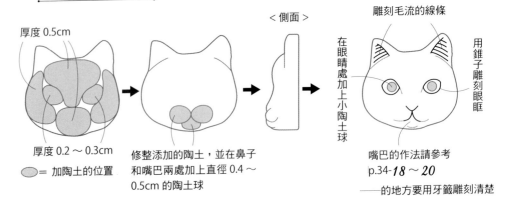

厚度 0.5cm

厚度 0.2 ～ 0.3cm
◯ ＝ 加陶土的位置

修整添加的陶土，並在鼻子和嘴巴兩處加上直徑 0.4 ～ 0.5cm 的陶土球

＜側面＞

雕刻毛流的線條
在眼睛處加上小陶土球
用錐子雕刻眼眶

嘴巴的作法請參考 p.34-*18 ～ 20*
—— 的地方要用牙籤雕刻清楚

11 使用顏色

①將整體塗上白＋粉膚

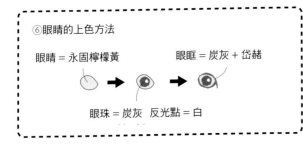

⑥眼睛的上色方法

眼睛＝永固檸檬黃　　眼眶＝炭灰＋岱赭

眼珠＝炭灰　反光點＝白

②耳朵＝粉膚＋中性灰 8 號

③留下鼻子周圍・嘴巴・眼眶等部位不畫，其他地方用白＋中性灰 8 號調整濃淡描繪花紋

④鼻子＝岱赭

⑤鼻孔・鬍子・嘴巴＝炭灰＋岱赭

12 實物大紙型

※ 用牙籤在——的地方壓出記號

12 陶土塑型方法

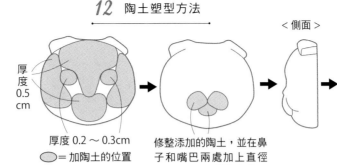

厚度 0.5 cm

厚度 0.2～0.3cm
⬭ = 加陶土的位置

修整添加的陶土，並在鼻子和嘴巴兩處加上直徑 0.4～0.5cm 的陶土球

＜側面＞

稍微削去陶土形成溝槽

在眼睛處加上小陶土球

用錐子雕刻眼眶

嘴巴的作法請參考 p.34-18～20

——的地方要用牙籤雕刻清楚

12 使用顏色

① 將整體塗上白＋土黃 ｝a

④眼睛＝永固黃
　眼珠＝炭灰
　反光點＝白
　眼眶＝炭灰＋岱赭

③耳朵・花紋＝土黃＋焦赭

②留下鼻子周圍・嘴巴等部位不畫，用 a 加土黃畫花紋的底層顏色

⑤鼻子＝白＋歌劇紅

⑥鼻孔＝粉膚

⑦鼻孔・鬍子＝炭灰＋焦赭

第6頁 ｜ # 10・14

꙳ 材料 ꙳

◆ 烤箱陶土「手工藝用」
◆ 化妝土（白）
◆ 亮光漆
◆ 壓克力顏料（日本 TURNER 不透明壓克力顏料）
　白、永固黃、永固深黃、永固淺綠
◆ 別針（1.5cm）
◆ 快乾膠

꙳ 作法 ꙳ （基礎作法請參考 p.14～、p.32～）

1 將紙型放在壓平的烤箱陶土上，用筆刀切割後，再用牙籤描紙型記號。
2 做一個陶土球加在花心上。用牙籤再一次將記號雕刻清楚後，放置乾燥。（請參考陶土塑型方法）
3 塗化妝土（白）後，放置乾燥。
4 以 160 度預熱烤箱後，燒製 40~45 分鐘。
5 待冷卻後，以壓克力顏料著色，放置乾燥。
6 將正反面及側面都塗上亮光漆後，放置乾燥。
7 黏上別針。

實物大紙型

※ 用牙籤在——的地方壓出記號

陶土塑型方法

用牙籤雕刻清楚

做 6～7 個陶土球加在花心上

使用顏色

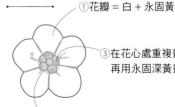

①花瓣＝白＋永固黃

③在花心處重複畫上永固黃後，再用永固深黃畫在各處

②花瓣的線條・花心・花心的外側＝永固淺綠・白

材料

- 烤箱陶土「手工藝用」
- 化妝土（白）
- 亮光漆
- 壓克力顏料（日本 TURNER 不透明壓克力顏料）
 13= 白、粉膚、永固黃、焦赭、炭灰、中性灰 8 號
 15= 白、土黃、焦赭、炭灰、中性灰 8 號
 16= 白、粉膚、焦赭、炭灰、中性灰 8 號
- 別針（1.5cm）
- 快乾膠

作法　（基礎作法請參考 p.14～、p.38～）

1　將紙型放在壓平的烤箱陶土上，用筆刀切割後，再用牙籤描紙型記號。並在中心線、眼睛、鼻子和嘴巴的位置畫上記號線。
2　加上陶土並調整形狀，用牙籤和錐子雕刻清楚後，放置乾燥。（請參考陶土塑型方法）
3　塗化妝土（白）後，放置乾燥。
4　以 160 度預熱烤箱後，燒製 40~45 分鐘。
5　待冷卻後，以壓克力顏料著色，放置乾燥。
6　將正反面及側面都塗上亮光漆後，放置乾燥。
7　黏上別針。

13 實物大紙型　　　　　*13* 陶土塑型方法

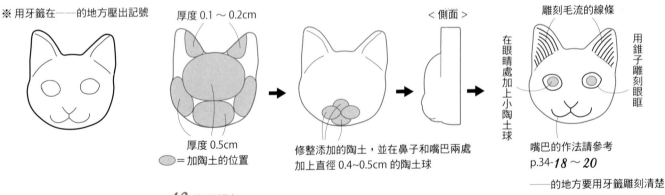

13 使用顏色

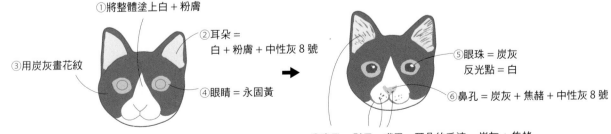

15 實物大紙型

※ 用牙籤在——的地方壓出記號

15 陶土塑型方法

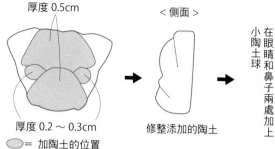

厚度 0.5cm

厚度 0.2～0.3cm

◯ = 加陶土的位置

＜側面＞

修整添加的陶土

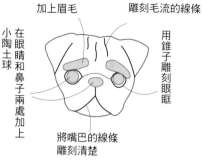

加上眉毛　　雕刻毛流的線條

小陶土球

在眼睛和鼻子兩處加上

用錐子雕刻眼眶

將嘴巴的線條雕刻清楚

——的地方要用牙籤‧陶藝工藝棒雕刻清楚

15 使用顏色

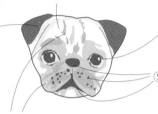

①將整體塗上白＋土黃

②耳朵＝炭灰＋焦赭

③用中性灰8號＋焦赭＋炭灰調整濃淡畫出毛流

④眼球＝白
　眼珠＝炭灰
　反光點＝白
　眼眶＝炭灰

⑤鼻孔‧鬍子‧嘴巴＝炭灰＋焦赭

16 實物大紙型

※ 用牙籤在——的地方壓出記號

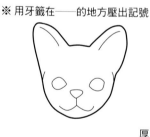

16 陶土塑型方法

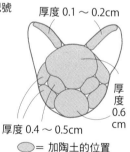

厚度 0.1～0.2cm

厚度0.6cm

厚度 0.4～0.5cm

◯ = 加陶土的位置

修整添加的陶土，並在鼻子和嘴巴兩處加上直徑 0.4~0.5cm 的陶土球

＜側面＞

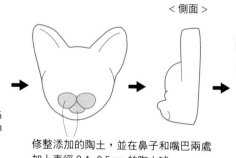

雕刻毛流的線條

小陶土球

在眼睛和鼻子兩處加上

用錐子雕刻眼眶

嘴巴的作法請參考p.34-18～20

——的地方要用牙籤雕刻清楚

16 使用顏色

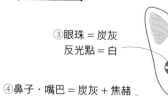

①將整體塗上白＋粉膚

②耳朵＝白＋粉膚＋中性灰8號

③眼珠＝炭灰
　反光點＝白

④鼻子‧嘴巴＝炭灰＋焦赭

⑤鼻子下方＝炭灰＋焦赭＋中性灰8號

⚜ 材料 ⚜

- ◆ 烤箱陶土「手工藝用」
- ◆ 化妝土（白）
- ◆ 亮光漆
- ◆ 壓克力顏料（日本 TURNER 不透明壓克力顏料）
 22= 白、土黃、永固檸檬黃、永固綠、岱赭、焦赭、炭灰、中性灰 8 號
 24= 白、土黃、粉膚、岱赭、焦赭、炭灰
- ◆ 別針（2cm）
- ◆ 快乾膠

⚜ 作法 ⚜ （基礎作法請參考 p.14 ～、p.32 ～）

1 將紙型放在壓平的烤箱陶土上，用筆刀切割後，再用牙籤
 描紙型記號。
2 加上陶土並調整形狀，用牙籤再一次將記號雕刻清楚後，
 放置乾燥。（請參考陶土塑型方法）
3 塗化妝土（白）後，放置乾燥。
4 以 160 度預熱烤箱後，燒製 40~45 分鐘。
5 待冷卻後，以壓克力顏料著色，放置乾燥。
6 將正反面及側面都塗上亮光漆後，放置乾燥。
7 黏上別針。

22 実物大の型紙

※ 用牙籤在——的地方壓出記號

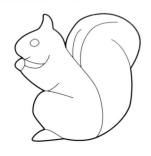

22 陶土塑型方法

小陶土球　在眼睛和果實兩處加上

◯ =加陶土的位置
（陶土厚度 0.1 ～ 0.2cm）

用陶藝工藝棒稍微削去陶土製造出高低落差
修整添加的陶土，——的地方
要用牙籤雕刻清楚

22 使用顏色

⑥眼珠 = 炭灰
　反光點 = 白

⑤耳朵 =b+ 焦赭

⑦鼻孔・嘴巴 =
　炭灰 + 焦赭

⑨岱赭

⑧臉頰 = 岱赭

⑩腳爪 =b+ 焦赭

①將整體塗上白 + 土黃

②將土黃 + 永固檸檬黃 + 永固綠
　塗在除了眼睛的周圍的其他地方　}a

③用 a+ 中性灰 8 號　}b
　調整濃淡重複描繪毛流

④用 b+ 焦赭描繪線條

※ 用牙籤在——的地方壓出記號

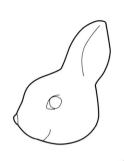

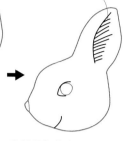

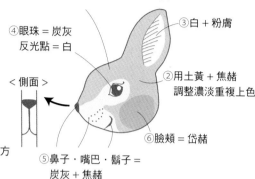

雕刻毛流的線條

小陶土球

在眼睛跟鼻子處加上

●=加陶土的位置
（陶土厚度 0.1～0.2cm）

修整添加的陶土，——的地方
要用牙籤雕刻清楚

④眼珠＝炭灰
反光點＝白

①將整體塗上白＋土黃

③白＋粉膚

②用土黃＋焦赭
調整濃淡重複上色

⑥臉頰＝岱赭

⑤鼻子・嘴巴・鬍子＝
炭灰＋焦赭

＜側面＞

第 8 頁 ┃ **18～21**

材料

◆ 烤箱陶土「手工藝用」
◆ 化妝土（白）
◆ 亮光漆
◆ 壓克力顏料（日本 TURNER 不透明壓克力顏料）
　18・19＝土黃、永固黃、永固淺綠、焦赭、炭灰、中性灰 8 號
　20・21＝土黃、永固黃、岱赭、焦赭、炭灰、中性灰 8 號
◆ 別針（1cm）
◆ 快乾膠

作法 （基礎作法請參考 p.14～）

1 將紙型放在壓平的烤箱陶土上，用筆刀切割後。
2 用牙籤描紙型記號，並修飾成圓潤的形狀後，放置乾燥。
　（請參考修飾形狀的方法）
3 塗化妝土（白）後，放置乾燥。
4 以 160 度預熱烤箱後，燒製 40～45 分鐘。
5 待冷卻後，以壓克力顏料著色，放置乾燥。
6 將正反面及側面都塗上亮光漆後，放置乾燥。
7 黏上別針。

18～21 實物大紙型 *18～21* 修飾形狀的方法 *18～21* 使用顏色

18・21 *19・20*

用牙籤雕刻

＜*18・21* 側面＞ ＜*19・20* 側面＞

修飾成圓潤的形狀

②土黃＋中性灰 8 號

18・21

19・20

③線條＝炭灰＋焦赭＋中性灰 8 號

① *18・19*＝永固淺綠＋土黃＋永固黃
　 20・21＝永固黃＋岱赭＋焦赭

⁂ 材料 ⁂

◆ 烤箱陶土「手工藝用」
◆ 化妝土（白）
◆ 亮光漆
◆ 壓克力顏料（日本 TURNER 不透明壓克力顏料）
　23・25・26 通用＝白、土黃、永固淺綠、深綠、焦赭
　23＝粉膚、永固橘、永固黃
　25＝永固黃、永固橘
　26＝洋紅
◆ 別針（1.5cm）
◆ 快乾膠

⁂ 作法 ⁂ （基礎作法請參考 p.14～、p.32～）

1　將紙型放在壓平的烤箱陶土上，用筆刀切割後，再用牙籤描紙型記號。
2　加上陶土並調整形狀，用牙籤再一次將記號雕刻清楚後，放置乾燥。（請參考陶土塑型方法）
3　塗化妝土（白）後，放置乾燥。
4　以 160 度預熱烤箱後，燒製 40~45 分鐘。
5　待冷卻後，以壓克力顏料著色，放置乾燥。
6　將正反面及側面都塗上亮光漆後，放置乾燥。
7　垂直黏上別針。

23・25・26 實物大紙型

※ 用牙籤在——的地方壓出記號

23・25・26 陶土塑型方法

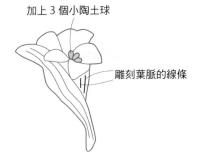

用陶藝工藝棒稍微削去陶土製造出高低落差

雕刻葉脈的線條

⬭＝加陶土的位置
（陶土厚度 0.1～0.2cm）

——的地方要用牙籤雕刻清楚

加上 3 個小陶土球

雕刻葉脈的線條

修整添加的陶土，用牙籤將葉脈的線條雕刻清楚

23・25・26 使用顏色

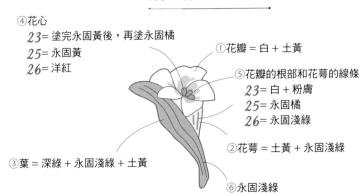

④花心
　23＝塗完永固黃後，再塗永固橘
　25＝永固黃
　26＝洋紅

①花瓣＝白＋土黃

⑤花瓣的根部和花萼的線條
　23＝白＋粉膚
　25＝永固橘
　26＝永固淺綠

②花萼＝土黃＋永固淺綠

③葉＝深綠＋永固淺綠＋土黃

⑥永固淺綠

⚡ 材料 ⚡

◆ 烤箱陶土「手工藝用」
◆ 化妝土（白）
◆ 亮光漆
◆ 壓克力顏料（日本 TURNER 不透明壓克力顏料）
　 27＝白、土黃、粉膚、岱赭、焦赭、炭灰
　 31＝白、土黃、粉膚、焦赭、炭灰、中性灰 8 號
◆ 別針（2.5cm）
◆ 快乾膠

⚡ 作法 ⚡（基礎作法請參考 p.14 ～）

1　將紙型放在壓平的烤箱陶土上，並用筆刀切割。
2　用牙籤描紙型記號，並修整陶土側邊切口後，放置乾燥。
3　塗化妝土（白）後，放置乾燥。
4　用三角刀再雕刻一次步驟 2 的記號。
5　以 160 度預熱烤箱後，燒製 40~45 分鐘。
6　待冷卻後，以壓克力顏料著色，放置乾燥。
7　將正反面及側面都塗上亮光漆後，放置乾燥。
8　黏上別針。

27 實物大紙型

※ 用牙籤在——的地方壓出記號，
　並塗上化妝土（白）後，再
　用三角刀雕刻

27 使用顏色

③花紋底層 = 土黃 + 白

②耳朵・鼻子・腳爪 =
　粉膚 + 白

④用白 + 土黃 + 岱赭描繪花紋
　（請參考 p.48）

⑥眼睛 = 炭灰

⑦鼻孔・嘴巴 =
　岱赭

①將全身塗上白 + 土黃 + 粉膚

⑤線條 = 炭灰 + 焦赭

31 實物大紙型

※ 用牙籤在——的地方壓出記
　號，並塗上化妝土（白）後，
　再用三角刀雕刻

31 使用顏色

②耳朵 = 粉膚 + 白

③花紋底層 =
　土黃 + 中性灰 8 號

④用土黃 + 中性灰 8 號 + 炭灰描繪花紋
　（請參考 p.48）

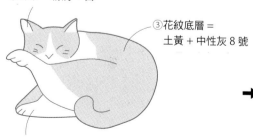

①將全身塗上白 + 土黃 + 粉膚

⑤線條・臉・腳爪 =
　炭灰 + 焦赭

‡ 材 料 ‡

◆ 烤箱陶土「手工藝用」
◆ 化妝土（白）
◆ 亮光漆
◆ 壓克力顏料（日本 TURNER 不透明壓克力顏料）
　 28＝ 白、土黃、粉膚、永固黃、焦赭、炭灰
　 30＝ 白、土黃、粉膚、水藍、焦赭、炭灰、中性灰 8 號
◆ 別針（2.5cm）
◆ 快乾膠

‡ 作 法 ‡ （基礎作法請參考 p.14 ～）

1 將紙型放在壓平的烤箱陶土上，並用筆刀切割。
2 用牙籤描紙型記號，並修整陶土側邊切口後，放置乾燥。
3 塗化妝土（白）後，放置乾燥。
4 用三角刀再雕刻一次步驟 **2** 的記號。
5 以 160 度預熱烤箱後，燒製 40~45 分鐘。
6 待冷卻後，以壓克力顏料著色，放置乾燥。
7 將正反面及側面都塗上亮光漆後，放置乾燥。
8 黏上別針。

28・30 實物大紙型

※ 用牙籤在──的地方壓出記
　 號，並塗上化妝土（白）後，
　 再用三角刀雕刻

28 使用顏色

④眼睛＝永固黃
　 眼珠＝炭灰

②耳朵・鼻子＝粉膚＋白

③用炭灰＋焦赭描繪花紋

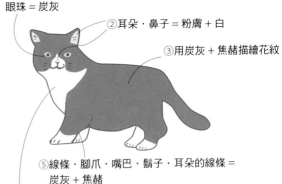

⑤線條・腳爪・嘴巴・鬍子・耳朵的線條＝
　 炭灰＋焦赭

①將全身塗上白＋土黃＋粉膚

30 使用顏色

②耳朵・鼻子＝粉膚

③花紋底層＝
　 白＋中性灰 8 號 ⎫
　　　　　　　　 ⎬ a
　　　　　　　　 ⎭

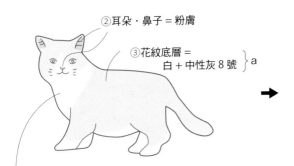

①將全身塗上白＋土黃＋粉膚

④用 a＋炭灰描繪花紋
　 （請參考 p.48）

⑤眼睛＝水藍＋白
　 眼珠＝炭灰
　 眼眶＝焦赭

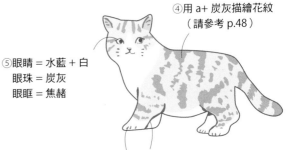

⑥線條・腳爪・嘴巴・鬍子・耳朵的線條＝
　 炭灰＋焦赭

⁂ 材料 ⁂

◆ 烤箱陶土「手工藝用」
◆ 化妝土（白）
◆ 亮光漆
◆ 壓克力顏料（日本 TURNER 不透明壓克力顏料）
　32= 白、土黃、鈷藍、焦赭
　33= 白、土黃、永固鮮紅、深綠、焦赭
◆ 別針（1.5cm）
◆ 快乾膠

⁂ 作法 ⁂ （基礎作法請參考 p.14 ～）

1　將紙型放在壓平的烤箱陶土上，並用筆刀切割。
2　用牙籤描紙型記號，並修整陶土側邊切口後，放置乾燥。
3　塗化妝土（白）後，放置乾燥。
4　以 160 度預熱烤箱後，燒製 40~45 分鐘。
5　待冷卻後，以壓克力顏料著色，放置乾燥。
6　將正反面及側面都塗上亮光漆後，放置乾燥。
7　黏上別針。

32 實物大紙型

※ 用牙籤在──的地方壓出記號

32 修飾形狀的方法

用牙籤雕刻

用陶藝工藝棒削去一點陶土製
造與屋頂的高低落差
──的地方要用牙籤雕刻清楚

32 使用顏色

②鈷藍 + 焦赭

③線條‧窗戶 = 焦赭

①塗上白 + 土黃後，再用土黃暈染塗開

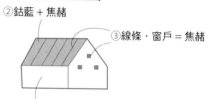

33 實物大紙型

※ 用牙籤在──的地方壓出記號

33 實物大紙型

用牙籤雕刻

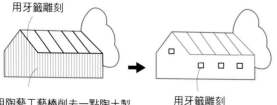

用陶藝工藝棒削去一點陶土製
造與屋頂的高低落差
──的地方要用牙籤雕刻清楚

用牙籤雕刻

33 使用顏色

②永固鮮紅 + 焦赭

③深綠 + 焦赭

④線條‧窗戶 =
焦赭

①塗上白 + 土黃後，再用土黃暈染塗開

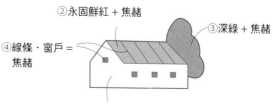

⚘ 材料 ⚘

- ◆ 烤箱陶土「手工藝用」
- ◆ 化妝土（白）
- ◆ 亮光漆
- ◆ 壓克力顏料（日本 TURNER 不透明壓克力顏料）
 白、土黃、粉膚、焦赭、炭灰、中性灰 8 號
- ◆ 別針（2.5cm）
- ◆ 快乾膠

⚘ 作 法 ⚘ （基礎作法請參考 p.14 ～、p.32 ～、p.38 ～）

1. 將紙型放在壓平的烤箱陶土上，用筆刀切割後，再用牙籤描紙型記號。
2. 加上陶土並調整形狀，用牙籤再一次將記號雕刻清楚後，放置乾燥。（請參考陶土塑型方法）
3. 塗化妝土（白）後，放置乾燥。
4. 以 160 度預熱烤箱後，燒製 40~45 分鐘。
5. 待冷卻後，以壓克力顏料著色，放置乾燥。
6. 將正反面及側面都塗上亮光漆後，放置乾燥。
7. 垂直黏上別針。

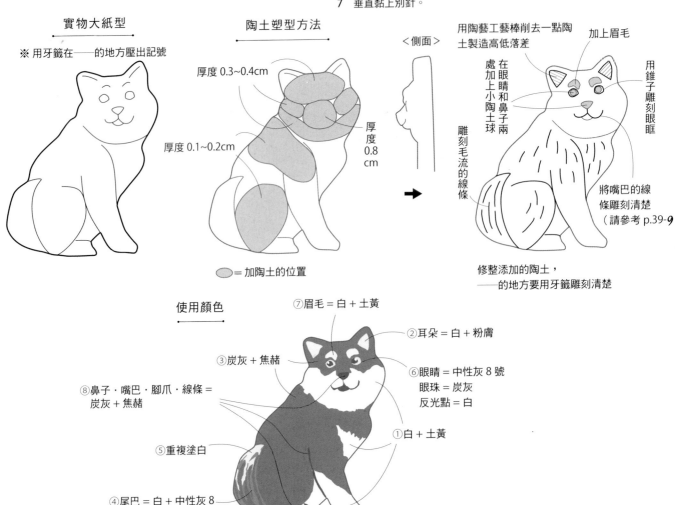

實物大紙型

※ 用牙籤在——的地方壓出記號

陶土塑型方法

厚度 0.3~0.4cm

厚度 0.1~0.2cm

厚度 0.8cm

◯ = 加陶土的位置

〈側面〉

用陶藝工藝棒削去一點陶土製造高低落差

加上眉毛

處加上小陶土球

在眼睛和鼻子兩

用錐子雕刻眼眶

雕刻毛流的線條

將嘴巴的線條雕刻清楚（請參考 p.39-**9**）

修整添加的陶土，
——的地方要用牙籤雕刻清楚

使用顏色

⑦眉毛 = 白 + 土黃

②耳朵 = 白 + 粉膚

③炭灰 + 焦赭

⑥眼睛 = 中性灰 8 號
眼珠 = 炭灰
反光點 = 白

⑧鼻子・嘴巴・腳爪・線條 = 炭灰 + 焦赭

①白 + 土黃

⑤重複塗白

④尾巴 = 白 + 中性灰 8 號

⁂ 材料 ⁂

- ◆ 烤箱陶土「手工藝用」
- ◆ 化妝土（白）
- ◆ 亮光漆
- ◆ 壓克力顏料（日本 TURNER 不透明壓克力顏料）
 白、土黃、粉膚、岱赭、炭灰、中性灰 8 號
- ◆ 別針（2.5cm）
- ◆ 快乾膠

⁂ 作法 ⁂ （基礎作法請參考 p.14～、p.32～、p.38～）

1 將紙型放在壓平的烤箱陶土上，用筆刀切割後，再用牙籤描紙型記號。
2 加上陶土並調整形狀，用牙籤再一次將記號雕刻清楚後，放置乾燥。（請參考陶土塑型方法）
3 塗化妝土（白）後，放置乾燥。
4 以 160 度預熱烤箱後，燒製 40~45 分鐘。
5 待冷卻後，以壓克力顏料著色，放置乾燥。
6 將正反面及側面都塗上亮光漆後，放置乾燥。
7 垂直黏上別針。

實物大紙型

※ 用牙籤在──的地方壓出記號

陶土塑型方法

厚度 0.3～0.4 cm
厚度 0.8 cm
厚度 0.1～0.2cm

⬭ = 加陶土的位置

<側面>

加上眉毛
加上小陶土球
在眼睛和鼻子兩處

用陶藝工藝棒削去一點陶土製造高低落差
用錐子雕刻眼眶
將嘴巴的線條雕刻清楚（請參考 p.39-9～11）
雕刻毛流的線條

用陶藝工藝棒削去一點陶土製造高低落差

修整添加的陶土，──的地方要用牙籤雕刻清楚

使用顏色

⑧眉毛 = 白 + 土黃
⑤鼻子・鬍子・嘴巴 = 炭灰 + 中性灰 8 號
②耳朵 = 白 + 粉膚
⑦眼珠 = 炭灰　反光點 = 白
⑥粉膚
①將全身塗上白 + 土黃 + 粉膚
③土黃 + 岱赭 } a
⑩重複塗白
④用 a+ 炭灰 + 中性灰 8 號畫陰影
⑨腳爪 = 炭灰 + 中性灰 8 號

材料

- 烤箱陶土「手工藝用」
- 化妝土（白）
- 亮光漆
- 壓克力顏料（日本 TURNER 不透明壓克力顏料）
 白、土黃、粉膚、焦赭、炭灰、中性灰 8 號
- 別針（2cm）
- 快乾膠

作法 （基礎作法請參考 p.14～、p.32～、p.38～）

1 將紙型放在壓平的烤箱陶土上，用筆刀切割後，再用牙籤描紙型記號。
2 加上陶土並調整形狀，用牙籤再一次將記號雕刻清楚後，放置乾燥。（請參考陶土塑型方法）
3 塗化妝土（白）後，放置乾燥。
4 以 160 度預熱烤箱後，燒製 40~45 分鐘。
5 待冷卻後，以壓克力顏料著色，放置乾燥。
6 將正反面及側面都塗上亮光漆後，放置乾燥。
7 垂直黏上別針。

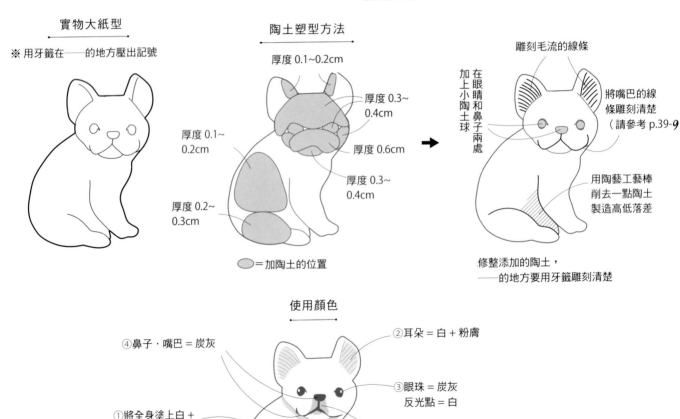

實物大紙型

※ 用牙籤在——的地方壓出記號

陶土塑型方法

厚度 0.1~0.2cm

厚度 0.3~0.4cm

厚度 0.1~0.2cm

厚度 0.6cm

厚度 0.3~0.4cm

厚度 0.2~0.3cm

◯ =加陶土的位置

雕刻毛流的線條

加上小陶土球 在眼睛和鼻子兩處

將嘴巴的線條雕刻清楚（請參考 p.39-9）

用陶藝工藝棒削去一點陶土製造高低落差

修整添加的陶土，——的地方要用牙籤雕刻清楚

使用顏色

④鼻子・嘴巴 = 炭灰

②耳朵 = 白＋粉膚

③眼珠 = 炭灰
反光點 = 白

①將全身塗上白＋土黃＋中性灰 8 號

⑤鼻子下方 = 炭灰＋中性灰 8 號

⑥腳爪 = 粉膚＋焦赭

♣ 材料 ♣

- ◆ 烤箱陶土「手工藝用」
- ◆ 化妝土（白）
- ◆ 亮光漆
- ◆ 壓克力顏料（日本 TURNER 不透明壓克力顏料）
 白、土黃、粉膚、焦赭、炭灰、中性灰 8 號
- ◆ 別針（2.5cm）
- ◆ 快乾膠

♣ 作法 ♣（基礎作法請參考 p.14～、p.32～、p.38～）

1. 將紙型放在壓平的烤箱陶土上，用筆刀切割後，再用牙籤描紙型記號。
2. 加上陶土並調整形狀，用牙籤再一次將記號雕刻清楚後，放置乾燥。（請參考陶土塑型方法）
3. 塗化妝土（白）後，放置乾燥。
4. 以 160 度預熱烤箱後，燒製 40~45 分鐘。
5. 待冷卻後，以壓克力顏料著色，放置乾燥。
6. 將正反面及側面都塗上亮光漆後，放置乾燥。
7. 垂直黏上別針。

實物大紙型

※ 用牙籤在——的地方壓出記號

陶土塑型方法

厚度 0.3～0.4 cm

厚度 0.6 cm

厚度 0.1～0.2 cm

⬭ = 加陶土的位置

＜側面＞

將嘴巴的線條雕刻清楚
（請參考 p.39-9）

在眼睛和鼻子兩處加上小陶土球

雕刻毛流的線條

用陶藝工藝棒削去一點陶土製造高低落差

B= 比起 A 削去更多陶土製造高低落差

A

修整添加的陶土，——的地方要用牙籤雕刻清楚

使用顏色

⑥眼珠 = 炭灰
反光點 = 白

④鼻孔 = 炭灰

③鼻子・嘴巴 = 炭灰＋焦赭

②耳朵 = 土黃＋焦赭＋中性灰 8 號

①將全身塗上白＋土黃

⑤鬍子 = 中性灰 8 號

⑦尾巴・腳掌・毛流 = 白＋粉膚（重複上色）

⑧腳爪 = 焦赭

材料

◆ 烤箱陶土「手工藝用」
◆ 化妝土（白）
◆ 亮光漆
◆ 壓克力顏料（日本 TURNER 不透明壓克力顏料）
　白、永固檸檬黃、鈷藍、岱赭、炭灰
◆ 別針（2.5cm）
◆ 快乾膠

作法 （基礎作法請參考 p.14 ～、p.32 ～）

1 將紙型放在壓平的烤箱陶土上，用筆刀切割後，再用牙籤描紙型記號。
2 加上陶土並調整形狀，用牙籤再一次將記號雕刻清楚後，放置乾燥。（請參考陶土塑型方法）
3 塗化妝土（白）後，放置乾燥。
4 以 160 度預熱烤箱後，燒製 40~45 分鐘。
5 待冷卻後，以壓克力顏料著色，放置乾燥。
6 將正反面及側面都塗上亮光漆後，放置乾燥。
7 黏上別針。

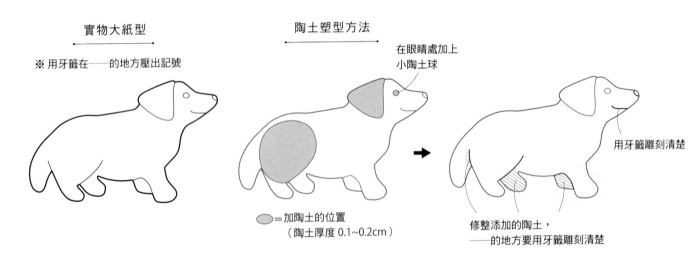

實物大紙型

※ 用牙籤在——的地方壓出記號

陶土塑型方法

在眼睛處加上小陶土球

用牙籤雕刻清楚

● =加陶土的位置
（陶土厚度 0.1~0.2cm）

修整添加的陶土，
——的地方要用牙籤雕刻清楚

使用顏色

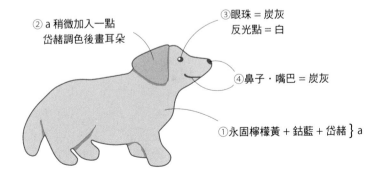

② a 稍微加入一點
岱赭調色後畫耳朵

③眼珠 = 炭灰
　反光點 = 白

④鼻子・嘴巴 = 炭灰

①永固檸檬黃 + 鈷藍 + 岱赭 } a

⅄ 材 料 ⅄
- 烤箱陶土「手工藝用」
- 化妝土（白）
- 亮光漆
- 壓克力顏料（日本 TURNER 不透明壓克力顏料）
 白、土黃、粉膚、永固綠、水藍、岱赭、焦赭、炭灰、中性灰 8 號
- 別針（2cm）
- 快乾膠

⅄ 作 法 ⅄ （基礎作法請參考 p.14 ～、p.44 ～）

1 將紙型放在壓平的烤箱陶土上，用筆刀切割後，再用牙籤描紙型記號。
2 加上陶土並調整形狀，用牙籤再一次將記號雕刻清楚後，放置乾燥。（請參考陶土塑型方法）
3 塗化妝土（白）後，放置乾燥。
4 以 160 度預熱烤箱後，燒製 40~45 分鐘。
5 待冷卻後，以壓克力顏料著色，放置乾燥。
6 將正反面及側面都塗上亮光漆後，放置乾燥。
7 黏上別針。

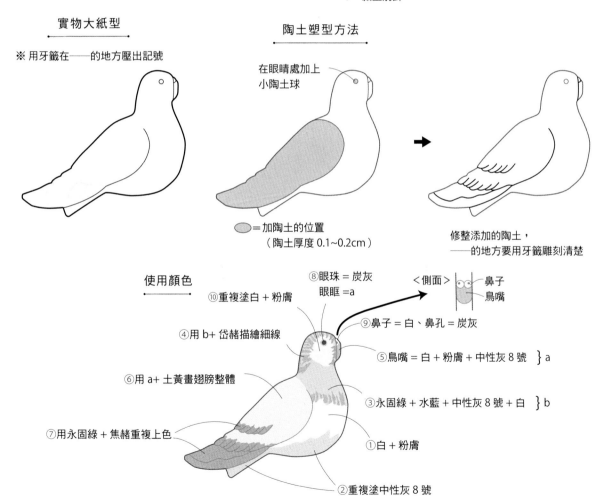

實物大紙型

※ 用牙籤在──的地方壓出記號

陶土塑型方法

在眼睛處加上小陶土球

=加陶土的位置
（陶土厚度 0.1~0.2cm）

修整添加的陶土，
──的地方要用牙籤雕刻清楚

使用顏色

⑩重複塗白＋粉膚

④用 b+ 岱赭描繪細線

⑥用 a+ 土黃畫翅膀整體

⑦用永固綠＋焦赭重複上色

②重複塗中性灰 8 號

⑧眼珠＝炭灰
眼眶＝a

＜側面＞　鼻子
　　　　　鳥嘴

⑨鼻子＝白、鼻孔＝炭灰

⑤鳥嘴＝白＋粉膚＋中性灰 8 號　} a

③永固綠＋水藍＋中性灰 8 號＋白　} b

①白＋粉膚

∤ 材料 ∤

◆ 烤箱陶土「手工藝用」
◆ 化妝土（白）
◆ 亮光漆
◆ 壓克力顏料（日本 TURNER 不透明壓克力顏料）
　40= 七黃、永固黃、深綠、焦赭
　41= 白、粉膚、永固黃、永固綠、焦赭、紫羅蘭
　44= 白、粉膚、永固黃、永固綠、焦赭、歌劇紅
◆ 別針（2cm）
◆ 快乾膠

∤ 作法 ∤（基礎作法請參考 p.14〜、p.32〜）

1　將紙型放在壓平的烤箱陶土上，用筆刀切割後，再用牙籤描紙型記號。
2　做一個陶土球加在花心上。用牙籤再一次將記號雕刻清楚後，放置乾燥。（請參考陶土塑型方法）
3　塗化妝土（白）後，放置乾燥。
4　以 160 度預熱烤箱後，燒製 40~45 分鐘。
5　待冷卻後，以壓克力顏料著色，放置乾燥。
6　將正反面及側面都塗上亮光漆後，放置乾燥。
7　黏上別針。

40 實物大紙型

※ 用牙籤在——的地方壓出記號

40 陶土塑型方法

在花心處加上三個小陶土球
用牙籤雕刻清楚
A
B= 比起 A 削去更多陶土製造高低落差
用陶藝工藝棒削去一點陶土製造高低落差

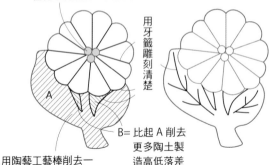

40 使用顏色

①永固黃＋土黃
②焦赭
③深綠＋土黃
④線條＝焦赭

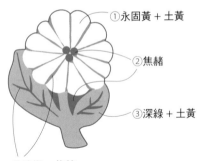

41‧44 實物大紙型

※ 用牙籤在——的地方壓出記號

比起 A 削去更多陶土製造高低落差

41‧44 陶土塑型方法

用陶藝工藝棒削去一點陶土製造高低落差
B
A
在花心處加上小陶土球
用牙籤雕刻清楚
用牙籤雕刻清楚

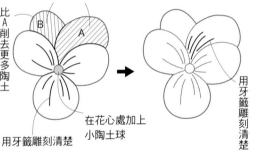

41‧44 使用顏色

③ *41*= 紫羅蘭＋粉膚
　 44= 歌劇紅＋粉膚
②用 a 加上一點粉膚調色後畫
⑤花心＝歌劇紅
④在花瓣的根部和線條處重複塗焦赭＋永固綠
①白＋粉膚 } a

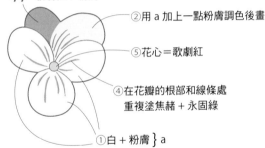

⁂ 材 料 ⁂

◆ 烤箱陶土「手工藝用」
◆ 化妝土（白）
◆ 亮光漆
◆ 壓克力顏料（日本 TURNER 不透明壓克力顏料）
　 白、土黃、粉膚、焦赭、炭灰、中性灰 8 號
◆ 別針（2.5cm）
◆ 快乾膠

⁂ 作 法 ⁂ （基礎作法請參考 p.14 ～、p.32 ～）

1　將紙型放在壓平的烤箱陶土上，用筆刀切割後，再用牙籤
　　描紙型記號。
2　加上陶土並調整形狀，用牙籤再一次將記號雕刻清楚後，
　　放置乾燥。（請參考陶土塑型方法）
3　塗化妝土（白）後，放置乾燥。
4　以 160 度預熱烤箱後，燒製 40~45 分鐘。
5　待冷卻後，以壓克力顏料著色，放置乾燥。
6　將正反面及側面都塗上亮光漆後，放置乾燥。
7　黏上別針。

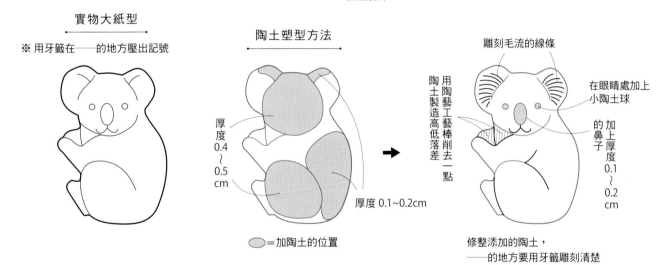

實物大紙型

※ 用牙籤在──的地方壓出記號

陶土塑型方法

厚度 0.4～0.5 cm

厚度 0.1~0.2cm

◯＝加陶土的位置

雕刻毛流的線條

用陶藝工藝棒削去一點
陶土製造高低落差

在眼睛處加上小陶土球

加上鼻子的厚度 0.1～0.2 cm

修整添加的陶土，
──的地方要用牙籤雕刻清楚

使用顏色

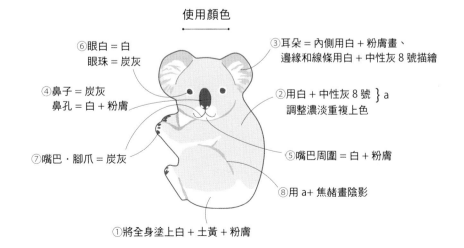

⑥眼白＝白
　眼珠＝炭灰

④鼻子＝炭灰
　鼻孔＝白＋粉膚

⑦嘴巴・腳爪＝炭灰

③耳朵＝內側用白＋粉膚畫、
　邊緣和線條用白＋中性灰 8 號描繪

②用白＋中性灰 8 號 ⎱a
　調整濃淡重複上色 ⎰

⑤嘴巴周圍＝白＋粉膚

⑧用 a＋焦赭畫陰影

①將全身塗上白＋土黃＋粉膚

45~47

≋ 材料 ≋

◆ 烤箱陶土「手工藝用」
◆ 化妝土（白）
◆ 亮光漆
◆ 壓克力顏料（日本 TURNER 不透明壓克力顏料）
 45＝白、土黃、焦赭、炭灰、中性灰 8 號
 46＝白、土黃、焦赭、炭灰、中性灰 8 號
 47＝白、岱赭、焦赭、炭灰、中性灰 8 號
◆ 別針（2.5cm）
◆ 快乾膠

≋ 作法 ≋（基礎作法請參考 p.14 ～、p.32 ～）

1 將紙型放在壓平的烤箱陶土上，用筆刀切割後，再用牙籤描紙型記號。
2 加上陶土並調整形狀，用牙籤再一次將記號雕刻清楚後，放置乾燥。（請參考陶土塑型方法）
3 塗化妝土（白）後，放置乾燥。
4 以 160 度預熱烤箱後，燒製 40~45 分鐘。
5 待冷卻後，以壓克力顏料著色，放置乾燥。
6 將正反面及側面都塗上亮光漆後，放置乾燥。
7 黏上別針。

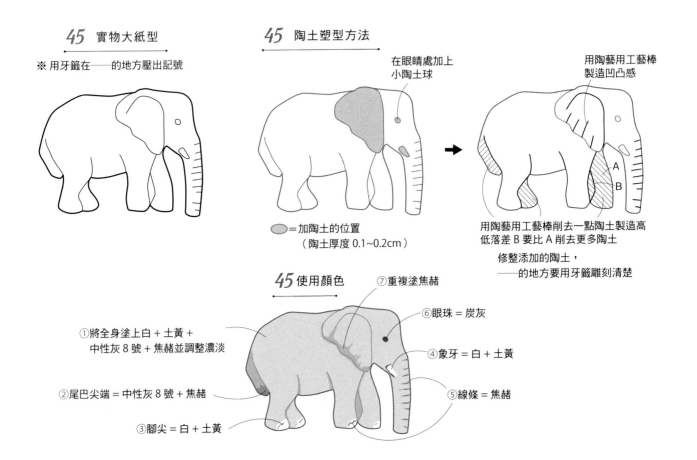

45 實物大紙型

※ 用牙籤在——的地方壓出記號

45 陶土塑型方法

在眼睛處加上小陶土球

用陶藝用工藝棒製造凹凸感

●＝加陶土的位置
（陶土厚度 0.1~0.2cm）

用陶藝用工藝棒削去一點陶土製造高低落差 B 要比 A 削去更多陶土

修整添加的陶土，
——的地方要用牙籤雕刻清楚

45 使用顏色

①將全身塗上白＋土黃＋中性灰 8 號＋焦赭並調整濃淡
②尾巴尖端＝中性灰 8 號＋焦赭
③腳尖＝白＋土黃
④象牙＝白＋土黃
⑤線條＝焦赭
⑥眼珠＝炭灰
⑦重複塗焦赭

46 實物大紙型

※ 用牙籤在——的地方壓出記號

46 陶土塑型方法

在眼睛處加上
小陶土球

③畫完土黃＋焦赭後，
用炭灰＋焦赭調整濃
淡重複上色

用陶藝用工藝棒削
去一點陶土製造高
低落差

＝加陶土的位置
（陶土厚度 0.1~0.2cm）

修整添加的陶土，
——的地方要用牙籤雕刻清楚

46 使用顏色

④耳朵內側＝
炭灰＋焦赭

⑤眼睛・鼻子・嘴巴＝炭灰

⑥鬍子＝中性灰 8 號

①將全身塗上白＋土黃 } a

② a＋ 中性灰 8 號

⑦腳爪＝炭灰＋焦赭

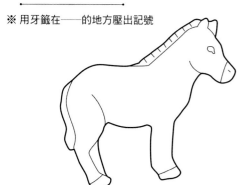

47 實物大紙型

※ 用牙籤在——的地方壓出記號

47 陶土塑型方法

在眼睛處加上
小陶土球

雕刻鬃毛的線條

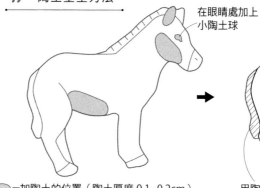

＝加陶土的位置（陶土厚度 0.1~0.2cm）

用陶藝用工藝棒削去一點陶土製造高低落差

修整添加的陶土，
——的地方要用牙籤雕刻清楚

47 使用顏色

①將全身塗上白＋中性灰 8 號＋岱赭

③眼睛・鼻孔＝炭灰

②花紋＝炭灰＋焦赭

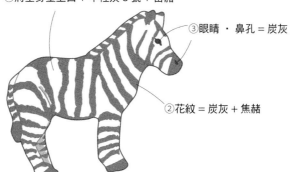

≋ 材 料 ≋
◆ 烤箱陶土「手工藝用」
◆ 化妝土（白）
◆ 亮光漆
◆ 壓克力顏料（日本 TURNER 不透明壓克力顏料）
　白、土黃、焦赭、炭灰、中性灰 8 號
◆ 別針（2cm）
◆ 快乾膠

≋ 作 法 ≋（基礎作法請參考 p.14 ～、p.32 ～）

1 將紙型放在壓平的烤箱陶土上，用筆刀切割後，再用牙籤描紙型記號。
2 加上陶土並調整形狀，用牙籤再一次將記號雕刻清楚後，放置乾燥。（請參考陶土塑型方法）
3 塗化妝土（白）後，放置乾燥。
4 以 160 度預熱烤箱後，燒製 40~45 分鐘。
5 待冷卻後，以壓克力顏料著色，放置乾燥。
6 將正反面及側面都塗上亮光漆後，放置乾燥。
7 黏上別針。

實物大紙型

※ 用牙籤在——的地方壓出記號

陶土塑型方法

在眼睛處加上小陶土球

⬭ ＝加陶土的位置
（陶土厚度 0.1~0.2cm）

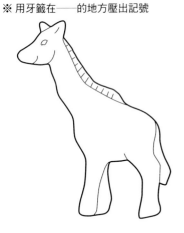

➡

雕刻鬃毛的線條

用陶藝用工藝棒削去一點陶土製造高低落差

修整添加的陶土，
——的地方要用牙籤雕刻清楚

使用顏色

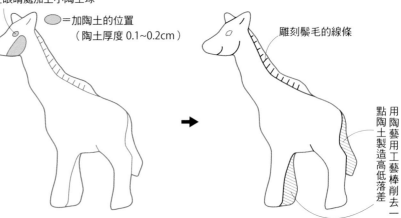

⑤眼眶 = 白
　眼珠 = 炭灰

⑥鼻子・嘴巴周圍 = 炭灰

③鬃毛 = 焦赭
　鬃毛線條・耳朵線條 = 炭灰 + 焦赭

②花紋 = 用焦赭描繪出斑點後
　（請參考 p.48），
　再將全身重複塗上土黃

①將全身塗上白 + 土黃

④尾巴尖端・蹄 = 炭灰 + 焦赭 + 中性灰 8 號

⁂ 材料 ⁂

◆ 烤箱陶土「手工藝用」
◆ 化妝土（白）
◆ 亮光漆
◆ 壓克力顏料（日本 TURNER 不透明壓克力顏料）
　白、永固檸檬黃、鈷藍、岱赭、炭灰
◆ 別針（2.5cm）
◆ 快乾膠

⁂ 作 法 ⁂ （基礎作法請參考 p.14 ～、p.32 ～）

1　將紙型放在壓平的烤箱陶土上，用筆刀切割後，再用牙籤描紙型記號。
2　加上陶土並調整形狀，用牙籤再一次將記號雕刻清楚後，放置乾燥。（請參考陶土塑型方法）
3　塗化妝土（白）後，放置乾燥。
4　以 160 度預熱烤箱後，燒製 40～45 分鐘。
5　待冷卻後，以壓克力顏料著色，放置乾燥。
6　將正反面及側面都塗上亮光漆後，放置乾燥。
7　黏上別針。

實物大紙型

※ 用牙籤在――的地方壓出記號

陶土塑型方法

厚度 0.5cm
厚度 0.1~0.2cm
厚度 0.3～0.4cm

⬤＝加陶土的位置

雕刻鬃毛的線條
在眼睛處加上小陶土球

用陶藝用工藝棒削去一點陶土製造高低落差
修整添加的陶土，
――的地方要用牙籤雕刻清楚

使用顏色

⑤眼睛＝炭灰
④臉＝白
⑦臉頰＝焦赭
⑥嘴巴・蹄＝炭灰＋焦赭

①將全身塗上白＋土黃 } a
②重複畫 a＋永固黃＋中性灰 8 號
③用焦赭＋中性灰 8 號描繪毛流的線條

75

50·51·54

‡ 材 料 ‡

◆ 烤箱陶土「手工藝用」
◆ 化妝土（白）
◆ 亮光漆
◆ 壓克力顏料（日本 TURNER 不透明壓克力顏料）
　 50 ＝白、土黃、粉膚、焦赭、炭灰、中性灰 8 號
　 51 ＝白、土黃、粉膚、永固深黃、炭灰、中性灰 8 號
　 54 ＝白、土黃、焦赭、炭灰、中性灰 8 號
◆ 別針（2cm）
◆ 快乾膠

‡ 作 法 ‡（基礎作法請參考 p.14～、p.32～）

1　將紙型放在壓平的烤箱陶土上，用筆刀切割後，再用牙籤描紙型記號。
2　加上陶土並調整形狀，用牙籤再一次將記號雕刻清楚後，放置乾燥。（請參考陶土塑型方法）
3　塗化妝土（白）後，放置乾燥。
4　以 160 度預熱烤箱後，燒製 40~45 分鐘。
5　待冷卻後，以壓克力顏料著色，放置乾燥。
6　將正反面及側面都塗上亮光漆後，放置乾燥。
7　黏上別針。

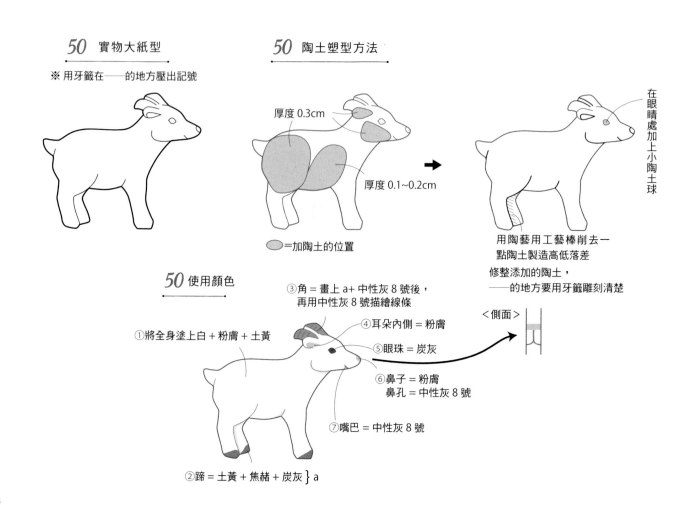

50 實物大紙型

※ 用牙籤在──的地方壓出記號

50 陶土塑型方法

厚度 0.3cm

厚度 0.1~0.2cm

⬬＝加陶土的位置

在眼睛處加上小陶土球

用陶藝用工藝棒削去一點陶土製造高低落差
修整添加的陶土，──的地方要用牙籤雕刻清楚

＜側面＞

50 使用顏色

①將全身塗上白＋粉膚＋土黃

③角＝畫上 a＋中性灰 8 號後，再用中性灰 8 號描繪線條
④耳朵內側＝粉膚
⑤眼珠＝炭灰
⑥鼻子＝粉膚
　鼻孔＝中性灰 8 號
⑦嘴巴＝中性灰 8 號

②蹄＝土黃＋焦赭＋炭灰 } a

51 實物大紙型

※ 用牙籤在——的地方壓出記號

51 陶土塑型方法

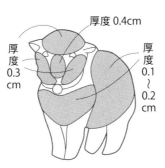

厚度 0.4cm

厚度 0.3 cm

厚度 0.1 ～ 0.2 cm

●=加陶土的位置

在眼睛和鈴鐺兩處加上小陶土球

雕刻毛流的線條

用陶藝用工藝棒削去一點陶土製造高低落差
修整添加的陶土，
——的地方要用牙籤雕刻清楚

51 使用顏色

⑥耳朵內側 ＝
粉膚 + 中性灰 8 號

⑧鼻孔 ＝ 炭灰

⑦眼珠 ＝ 炭灰
反光點 ＝ 白

③臉・耳朵外側 ＝
白 + 中性灰 8 號

①將全身塗上白 + 粉膚 + 土黃

⑤永固深黃

②用白 + 土黃調整濃淡重複上色

⑨蹄 ＝ 炭灰 + 粉膚

④用中性灰 8 號畫陰影

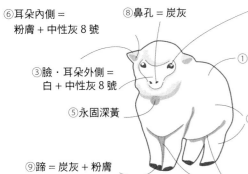

54 實物大紙型

※ 用牙籤在——的地方壓出記號

54 陶土塑型方法

=加陶土的位置
（陶土厚度 0.1~0.2cm）

在眼睛處加上
小陶土球

用陶藝用工藝棒削去一
點陶土製造高低落差
修整添加的陶土，
——的地方要用牙籤雕刻清楚

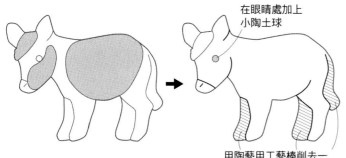

54 使用顏色

③頭髮・尾巴尖端・陰影 ＝
a+ 焦赭

②重複塗白 + 土黃 + 中性灰 8 號 ｝a

④

⑤眼球 ＝ 白
眼珠 ＝ 炭灰
反光點 ＝ 白

⑥鼻孔 ＝ 炭灰

①將全身塗上白 +
土黃

④蹄・耳朵尖端 ＝
炭灰 + 焦赭

材料

◆ 烤箱陶土「手工藝用」
◆ 化妝土（白）
◆ 亮光漆
◆ 壓克力顏料（日本 TURNER 不透明壓克力顏料）
　白、七黃、粉膚、焦赭、炭灰、中性灰 8 號
◆ 別針（2.5cm）
◆ 快乾膠

作法　（基礎作法請參考 p.14 ～、p.32 ～）

1　將紙型放在壓平的烤箱陶土上，用筆刀切割後，再用牙籤描紙型記號。
2　加上陶土並調整形狀，用牙籤再一次將記號雕刻清楚後，放置乾燥。（請參考陶土塑型方法）
3　塗化妝土（白）後，放置乾燥。
4　以 160 度預熱烤箱後，燒製 40~45 分鐘。
5　待冷卻後，以壓克力顏料著色，放置乾燥。
6　將正反面及側面都塗上亮光漆後，放置乾燥。
7　黏上別針。

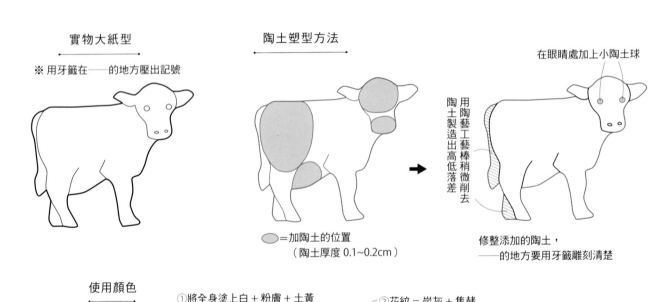

實物大紙型

※ 用牙籤在 —— 的地方壓出記號

陶土塑型方法

＝加陶土的位置
（陶土厚度 0.1~0.2cm）

用陶藝工藝棒稍微削去陶土製造出高低落差

在眼睛處加上小陶土球

修整添加的陶土，
—— 的地方要用牙籤雕刻清楚

使用顏色

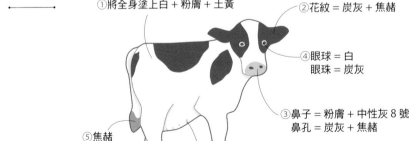

①將全身塗上白＋粉膚＋土黃
②花紋＝炭灰＋焦赭
④眼球＝白
　眼珠＝炭灰
③鼻子＝粉膚＋中性灰 8 號
　鼻孔＝炭灰＋焦赭
⑤焦赭
⑦線條＝粉膚＋中性灰 8 號
⑥蹄＝炭灰＋粉膚

⁂ 材 料 ⁂
◆ 烤箱陶土「手工藝用」
◆ 化妝土（白）
◆ 亮光漆
◆ 壓克力顏料（日本 TURNER 不透明壓克力顏料）
　白、土黃、粉膚、歌劇紅、焦赭、炭灰、中性灰 8 號
◆ 別針（2cm）
◆ 快乾膠

⁂ 作 法 ⁂ （基礎作法請參考 p.14 ～、p.44 ～）

1　將紙型放在壓平的烤箱陶土上，用筆刀切割後，再用牙籤描紙型記號。
2　加上陶土並調整形狀，用牙籤和陶藝工藝棒將翅膀雕刻清楚後，放置乾燥。（請參考陶土塑型方法）
3　塗化妝土（白）後，放置乾燥。
4　以 160 度預熱烤箱後，燒製 40~45 分鐘。
5　待冷卻後，以壓克力顏料著色，放置乾燥。
6　將正反面及側面都塗上亮光漆後，放置乾燥。
7　黏上別針。

實物大紙型

※ 用牙籤在——的地方壓出記號

陶土塑型方法

=加陶土的位置
（陶土厚度 0.2cm）

用陶藝工藝棒稍微削去陶土製造出高低落差

在眼睛處加上小陶土球

修整添加的陶土，——的地方要用牙籤雕刻清楚

使用顏色

②用 a+ 土黃 +
焦赭 + 中性灰 8 號
調整濃淡重複上色
④

⑦眼珠・鼻孔・鳥嘴前端 = 炭灰

⑥白

①將身體和翅膀整體塗上白 + 歌劇紅 + 粉膚 } a

④陰影 = 焦赭 + 中性灰 8 號

③腳 = 白 + 土黃

⑤腳爪 = 炭灰 + 中性灰 8 號

55～57

♦ 材料 ♦

◆ 烤箱陶土「手工藝用」
◆ 化妝土（白）
◆ 亮光漆
◆ 壓克力顏料（日本 TURNER 不透明壓克力顏料）
 55・57＝白、土黃、岱赭、炭灰、中性灰 8 號
 56＝白、土黃、永固淺綠、鈷藍、岱赭、炭灰、中性灰 8 號
◆ 別針（2cm）
◆ 快乾膠

♦ 作法 ♦ （基礎作法請參考 p.14～、p.32～）

1　將紙型放在壓平的烤箱陶土上，用筆刀切割後，再用牙籤描紙型記號。
2　加上陶土並調整形狀，用牙籤再一次將記號雕刻清楚後，放置乾燥。（請參考陶土塑型方法）
3　塗化妝土（白）後，放置乾燥。
4　以 160 度預熱烤箱後，燒製 40~45 分鐘。
5　待冷卻後，以壓克力顏料著色，放置乾燥。
6　將正反面及側面都塗上亮光漆後，放置乾燥。
7　黏上別針。

55 實物大紙型

※ 用牙籤在 —— 的地方壓出記號

55 陶土塑型方法

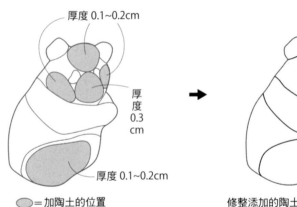

厚度 0.1~0.2cm

厚度 0.3 cm

厚度 0.1~0.2cm

●＝加陶土的位置

修整添加的陶土，
—— 的地方要用牙籤雕刻清楚

在眼睛和鼻子兩處加上小陶土球

55 使用顏色

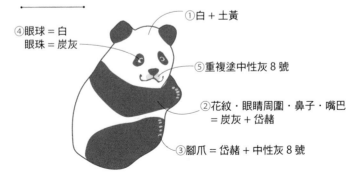

①白 ＋ 土黃

④眼球 ＝ 白
　眼珠 ＝ 炭灰

⑤重複塗中性灰 8 號

②花紋・眼睛周圍・鼻子・嘴巴
　＝ 炭灰 ＋ 岱赭

③腳爪 ＝ 岱赭 ＋ 中性灰 8 號

56 實物大紙型

※ 用牙籤在——的地方壓出記號

56 陶土塑型方法

厚度 0.2〜0.3 cm

厚度 0.5cm

厚度 0.1〜0.2cm

⬤ ＝加陶土的位置

用陶藝工藝棒稍微削去陶土製造出高低落差

在眼睛和鼻子兩處加上小陶土球

修整添加的陶土，
——的地方要用牙籤雕刻清楚

56 使用顏色

※ 其他顏色與 *55* 相同

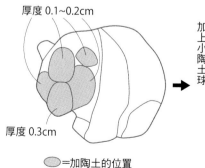

竹葉 ＝ 永固淺綠 ＋ 鈷藍

肉球 ＝ 岱赭 ＋ 中性灰 8 號

57 實物大紙型

※ 用牙籤在——的地方壓出記號

57 陶土塑型方法

厚度 0.1〜0.2cm

厚度 0.3cm

⬤ ＝加陶土的位置

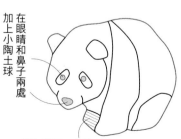

在眼睛和鼻子兩處加上小陶土球

用陶藝用工藝棒削去一點陶土製造高低落差
修整添加的陶土，
——的地方要用牙籤雕刻清楚

57 使用顏色

※ 其他顏色與 *55* 相同

材料

◆ 烤箱陶土「手工藝用」
◆ 化妝土（白）
◆ 亮光漆
◆ 壓克力顏料（日本 TURNER 不透明壓克力顏料）
　白、土黃、焦赭、炭灰、中性灰 8 號
◆ 別針（2cm）
◆ 快乾膠

作法 （基礎作法請參考 p.14 ～、p.32 ～）

1. 將紙型放在壓平的烤箱陶土上，用筆刀切割後，再用牙籤描紙型記號。
2. 加上陶土並調整形狀，用牙籤再一次將記號雕刻清楚後，放置乾燥。（請參考陶土塑型方法）
3. 塗化妝土（白）後，放置乾燥。
4. 以 160 度預熱烤箱後，燒製 40~45 分鐘。
5. 待冷卻後，以壓克力顏料著色，放置乾燥。
6. 將正反面及側面都塗上亮光漆後，放置乾燥。
7. 黏上別針。

實物大紙型

※ 用牙籤在——的地方壓出記號

陶土塑型方法

●＝加陶土的位置
（陶土厚度 0.1~0.2cm）

在眼睛處加上小陶土球

用陶藝工藝棒稍微削去陶土製造出高低落差

修整添加的陶土，
——的地方要用牙籤雕刻清楚

使用顏色

①將全身塗上白＋土黃

②身體・尾巴・頭髮
　＝用白＋中性灰 8 號 } a
　調整濃淡重複上色

⑤眼睛＝土黃
　眼珠＝炭灰

⑥鼻孔＝白

③花紋・鼻子・眼睛周圍・耳朵內側
　＝炭灰＋焦赭 } b

④b 加焦赭調色後畫陰影和線條

材料

- 烤箱陶土「手工藝用」
- 化妝土（白）
- 亮光漆
- 壓克力顏料（日本 TURNER 不透明壓克力顏料）
 白、粉膚、永固黃、永固鮮紅、永固橘、水藍、鈷藍、岱赭、
 焦赭、炭灰、中性灰 8 號
- 別針（2cm）
- 快乾膠

作法（基礎作法請參考 p.14～、p.44～）

1. 將紙型放在壓平的烤箱陶土上，用筆刀切割後，再用牙籤描紙型記號。
2. 加上陶土並調整形狀，用牙籤和陶藝工藝棒將翅膀雕刻清楚後，放置乾燥。（請參考陶土塑型方法）
3. 塗化妝土（白）後，放置乾燥。
4. 以 160 度預熱烤箱後，燒製 40~45 分鐘。
5. 待冷卻後，以壓克力顏料著色，放置乾燥。
6. 將正反面及側面都塗上亮光漆後，放置乾燥。
7. 黏上別針。

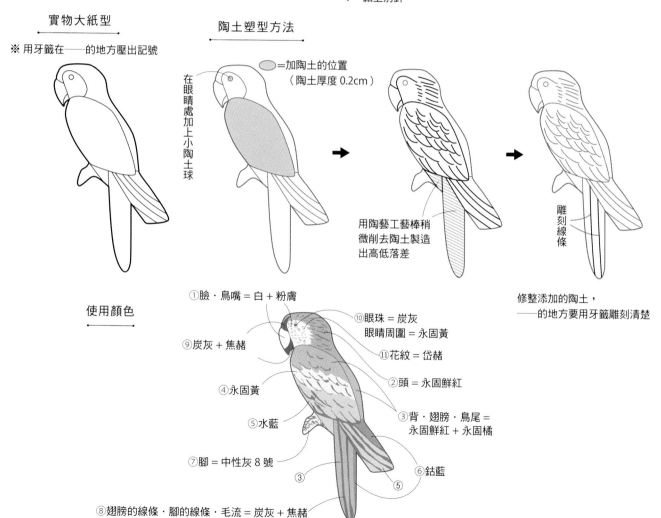

實物大紙型

※ 用牙籤在——的地方壓出記號

陶土塑型方法

在眼睛處加上小陶土球

＝加陶土的位置
（陶土厚度 0.2cm）

用陶藝工藝棒稍微削去陶土製造出高低落差

雕刻線條

修整添加的陶土，
——的地方要用牙籤雕刻清楚

使用顏色

① 臉・鳥嘴 = 白 + 粉膚
⑨ 炭灰 + 焦赭
④ 永固黃
⑤ 水藍
⑦ 腳 = 中性灰 8 號
⑩ 眼珠 = 炭灰
　　眼睛周圍 = 永固黃
⑪ 花紋 = 岱赭
② 頭 = 永固鮮紅
③ 背・翅膀・鳥尾 =
　　永固鮮紅 + 永固橘
⑥ 鈷藍
⑧ 翅膀的線條・腳的線條・毛流 = 炭灰 + 焦赭

材料

- 烤箱陶土「手工藝用」
- 化妝土（白）
- 亮光漆
- 壓克力顏料（日本 TURNER 不透明壓克力顏料）
 - *62*＝ 白、土黃、永固橘、炭灰、中性灰 8 號
 - *63*＝ 白、土黃、炭灰、中性灰 8 號
- 別針（*62*＝2cm、*63*＝1.5cm）
- 快乾膠

作法 （基礎作法請參考 p.14 ～、p.32 ～）

1. 將紙型放在壓平的烤箱陶土上，用筆刀切割後，再用牙籤描紙型記號。
2. 加上陶土並調整形狀，用牙籤再一次將記號雕刻清楚後，放置乾燥。（請參考陶土塑型方法）
3. 塗化妝土（白）後，放置乾燥。
4. 以 160 度預熱烤箱後，燒製 40~45 分鐘。
5. 待冷卻後，以壓克力顏料著色，放置乾燥。
6. 將正反面及側面都塗上亮光漆後，放置乾燥。
7. 垂直黏上別針。

62 實物大紙型

※ 用牙籤在──的地方壓出記號

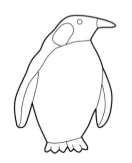

62 陶土塑型方法

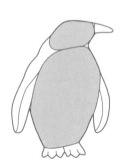

　 ＝加陶土的位置
（陶土厚度 0.1~0.2cm）

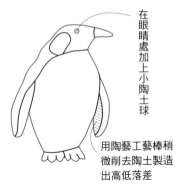

在眼睛處加上小陶土球

用陶藝工藝棒稍微削去陶土製造出高低落差

修整添加的陶土，
──的地方要用牙籤雕刻清楚

62 使用顏色

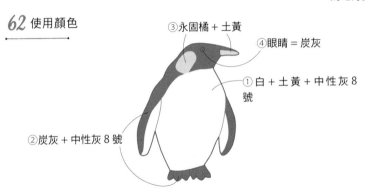

③永固橘＋土黃

④眼睛＝炭灰

①白＋土黃＋中性灰 8 號

②炭灰＋中性灰 8 號

63 實物大紙型

※ 用牙籤在──的地方壓出記號

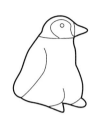

63 陶土塑型方法

厚度 0.3 cm

◯ = 加陶土的位置

在眼睛處加上小陶土球

→

用陶藝工藝棒稍微削去
陶土製造出高低落差

修整添加的陶土，
──的地方要用牙籤雕刻清楚

63 使用顏色

④眼睛 = 炭灰

②頭・腳 =
　炭灰 + 土黃 } a

③鳥嘴 =
　a + 中性灰 8 號
　鳥嘴的線條 = a

①用白 + 土黃 + 中性灰 8 號
　調整濃淡重複上色

第 25 頁 ↕ **61**

❦ 材 料 ❦

◆ 烤箱陶土「手工藝用」
◆ 化妝土（白）
◆ 亮光漆
◆ 壓克力顏料（日本 TURNER 不透明壓克力顏料）
　永固黃、永固鮮紅、深綠
◆ 別針（2cm）
◆ 快乾膠

❦ 作 法 ❦（基礎作法請參考 p.14 ～、p.32 ～）

1 將紙型放在壓平的烤箱陶土上，用筆刀切割後，再用牙籤
　描紙型記號。
2 加上陶土並調整形狀，用牙籤再一次將記號雕刻清楚後，
　放置乾燥。（請參考陶土塑型方法）
3 塗化妝土（白）後，放置乾燥。
4 以 160 度預熱烤箱後，燒製 40~45 分鐘。
5 待冷卻後，以壓克力顏料著色，放置乾燥。
6 將正反面及側面都塗上亮光漆後，放置乾燥。
7 黏上別針。

實物大紙型

※ 用牙籤在──的地方壓出記號

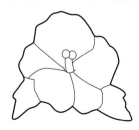

陶土塑型方法

在花心處加上
厚度 0.1~0.2cm 的陶土

雕刻線條

用陶藝工藝棒稍微削去陶土製造出高低落差

◯ = 加陶土的位置

──的地方要用牙籤雕刻清楚

使用顏色

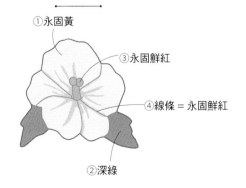

①永固黃

③永固鮮紅

④線條 = 永固鮮紅

②深綠

⁂ 材 料 ⁂

- ◆ 烤箱陶土「手工藝用」
- ◆ 化妝土（白）
- ◆ 亮光漆
- ◆ 壓克力顏料（日本 TURNER 不透明壓克力顏料）
 白、土黃、歌劇紅、炭灰、中性灰 8 號
- ◆ 別針（2cm）
- ◆ 快乾膠

⁂ 作 法 ⁂（基礎作法請參考 p.14 ～、p.32 ～）

1 將紙型放在壓平的烤箱陶土上，用筆刀切割後，再用牙籤
 描紙型記號。
2 加上陶土並調整形狀，用牙籤再一次將記號雕刻清楚後，
 放置乾燥。（請參考陶土塑型方法）
3 塗化妝土（白）後，放置乾燥。
4 以 160 度預熱烤箱後，燒製 40~45 分鐘。
5 待冷卻後，以壓克力顏料著色，放置乾燥。
6 將正反面及側面都塗上亮光漆後，放置乾燥。
7 垂直黏上別針。

實物大紙型

※ 用牙籤在──的地方壓出記號

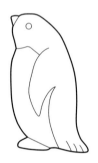

陶土塑型方法

在眼睛處加上小陶土球

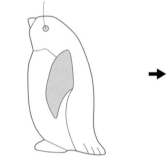

●=加陶土的位置
（陶土厚度 0.1~0.2cm）

用陶藝工藝棒稍微削去
陶土製造出高低落差

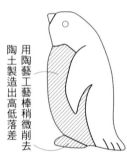

修整添加的陶土，
──的地方要用牙籤雕刻清楚

使用顏色

③鳥嘴・腳 = 白 + 歌劇紅 + 土黃
 鳥嘴的線條・腳爪 = 炭灰 + 中性灰 8 號

④眼球 = 白
 眼珠 = 炭灰

②炭灰 + 土黃

①白 + 土黃

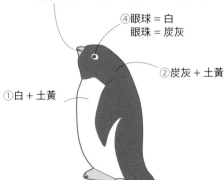

⟆ 材 料 ⟆

◆ 烤箱陶土「手工藝用」
◆ 化妝土（白）
◆ 亮光漆
◆ 壓克力顏料（日本 TURNER 不透明壓克力顏料）
　　65＝白、土黃、永固檸檬黃、焦赭、炭灰、中性灰 8 號
　　66＝白、土黃、粉膚、焦赭、炭灰、中性灰 8 號
◆ 別針（2cm）
◆ 快乾膠

⟆ 作 法 ⟆ （基礎作法請參考 p.14 ～、p.32 ～）

1　將紙型放在壓平的烤箱陶土上，用筆刀切割後，再用牙籤描紙型記號。
2　加上陶土並調整形狀，用牙籤再一次將記號雕刻清楚後，放置乾燥。（請參考陶土塑型方法）
3　塗化妝土（白）後，放置乾燥。
4　以 160 度預熱烤箱後，燒製 40~45 分鐘。
5　待冷卻後，以壓克力顏料著色，放置乾燥。
6　將正反面及側面都塗上亮光漆後，放置乾燥。
7　黏上別針。

65 實物大紙型

※ 用牙籤在──的地方壓出記號

65 陶土塑型方法

厚度 0.1~0.2cm
厚度 0.4cm
⬭＝加陶土的位置

用陶藝工藝棒稍微削去陶土製造出高低落差
在眼睛和鼻子兩處加上小陶土球
修整添加的陶土，──的地方要用牙籤雕刻清楚

65 使用顏色

⑥用中性灰 8 號畫陰影
②眼睛＝炭灰
⑤鼻子・嘴巴・耳朵內側＝炭灰＋焦赭
④鼻子周圍＝中性灰 8 號
③腳掌＝焦赭＋中性灰 8 號　腳爪＝焦赭
①將全身塗上白＋永固檸檬黃＋土黃

66 陶土塑型方法

厚度 0.3cm
厚度 0.1~0.2cm
⬭＝加陶土的位置

在眼睛和鼻子兩處加上小陶土球
用陶藝工藝棒稍微削去陶土製造出高低落差
雕刻毛流的線條
修整添加的陶土，──的地方要用牙籤雕刻清楚

66 實物大紙型

※ 用牙籤在──的地方壓出記號

66 使用顏色

②耳朵・陰影＝a＋中性灰 8 號
③眼睛＝炭灰
①將全身塗上白＋土黃＋粉膚 ｝a
④鼻子＝炭灰＋焦赭

67~69

材料

- 烤箱陶土「手工藝用」
- 化妝土（白）
- 亮光漆
- 壓克力顏料（日本 TURNER 不透明壓克力顏料）
 - 67= 白、粉膚、永固黃、焦赭、炭灰
 - 68= 白、土黃、粉膚、永固綠、炭灰
 - 69= 白、土黃、永固黃、永固綠、焦赭、炭灰、中性灰 8 號
- 別針（2cm）
- 快乾膠

作法 （基礎作法請參考 p.14～、p.32～、p.44～）

1 將紙型放在壓平的烤箱陶土上，用筆刀切割後，再用牙籤描紙型記號。
2 將 67・68 加上陶土並調整形狀，用牙籤再一次將記號雕刻清楚後，將 69 加上陶土並調整形狀，放置乾燥。（請參考陶土塑型方法）
3 塗化妝土（白）後，放置乾燥。
4 以 160 度預熱烤箱後，燒製 40~45 分鐘。
5 待冷卻後，以壓克力顏料著色，放置乾燥。
6 將正反面及側面都塗上亮光漆後，放置乾燥。
7 黏上別針。

67 實物大紙型

※ 用牙籤在——的地方壓出記號

67 陶土塑型方法

厚度 0.1~0.2cm

厚度 0.3~0.4cm

◯=加陶土的位置

在眼睛和鼻子兩處加上小陶土球

修整添加的陶土，——的地方要用牙籤雕刻清楚

67 使用顏色

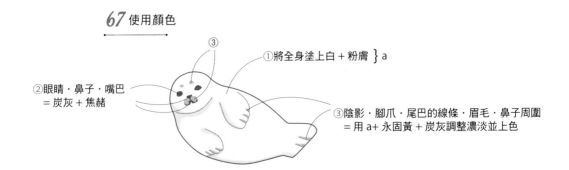

① 將全身塗上白 + 粉膚 } a

② 眼睛・鼻子・嘴巴 = 炭灰 + 焦赭

③ 陰影・腳爪・尾巴的線條・眉毛・鼻子周圍 = 用 a+ 永固黃 + 炭灰調整濃淡並上色

68 實物大紙型

※ 用牙籤在——的地方壓出記號

68 陶土塑型方法

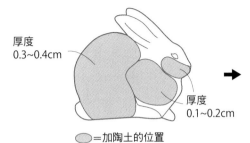

厚度
0.3~0.4cm

厚度
0.1~0.2cm

⬤ =加陶土的位置

用陶藝工藝棒稍微削去
陶土製造出高低落差

在眼睛和鼻子兩處加上小陶土球

修整添加的陶土，
——的地方要用牙籤雕刻清楚

68 使用顏色

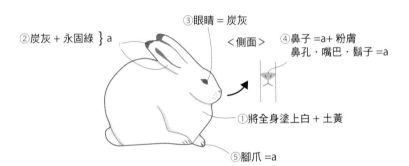

②炭灰＋永固綠 ｝a

③眼睛＝炭灰

＜側面＞

④鼻子＝a＋粉膚
鼻孔‧嘴巴‧鬍子＝a

①將全身塗上白＋土黃

⑤腳爪＝a

69 實物大紙型

※ 用牙籤在——的地方壓出記號

69 陶土塑型方法

⬤ =加陶土的位置
（陶土厚度 0.1~0.2cm）

用錐子雕刻眼眶

修整添加的陶土，
——的地方要用牙籤‧
陶藝工藝棒雕刻清楚

69 使用顏色

⑤鳥嘴‧眼眶＝炭灰＋焦赭

①將全身塗上白＋土黃

②用焦赭＋永固綠
描繪翅膀花紋 ｝a

④眼睛＝永固黃
眼珠＝炭灰

③陰影‧腳爪‧尾巴的線條

⑥腳爪＝炭灰＋焦赭

材料

- 烤箱陶土「手工藝用」
- 化妝土（白）
- 亮光漆
- 壓克力顏料（日本 TURNER 不透明壓克力顏料）
 白、永固黃、深綠、焦赭、炭灰、中性灰 8 號
- 別針（1.5cm）
- 快乾膠

作法 （基礎作法請參考 p.14 ～、p.32 ～）

1 將紙型放在壓平的烤箱陶土上，用筆刀切割後，再用牙籤描紙型記號。
2 在花心處加上陶土球。用牙籤再一次將記號雕刻清楚後，放置乾燥。（請參考陶土塑型方法）
3 塗化妝土（白）後，放置乾燥。
4 以 160 度預熱烤箱後，燒製 40~45 分鐘。
5 待冷卻後，以壓克力顏料著色，放置乾燥。
6 將正反面及側面都塗上亮光漆後，放置乾燥。
7 黏上別針。

實物大紙型

※ 用牙籤在——的地方壓出記號

陶土塑型方法

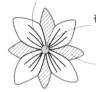

用牙籤雕刻

在花心處加上陶土球

用陶藝工藝棒稍微削去陶土製造出高低落差

使用顏色

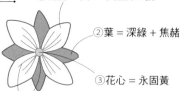

①花瓣 = 白 + 中性灰 8 號

②葉 = 深綠 + 焦赭

③花心 = 永固黃

④用炭灰 + 焦赭描繪花瓣的線條，並畫葉子的根部

材料

- 烤箱陶土「手工藝用」
- 化妝土（白）
- 亮光漆
- 壓克力顏料（日本 TURNER 不透明壓克力顏料）
 白、土黃、歌劇紅、永固淺綠
- 別針（1.5cm）
- 快乾膠

作法 （基礎作法請參考 p.14 ～）

1 將紙型放在壓平的烤箱陶土上，，並用筆刀切割。
2 用牙籤描紙型記號，並將記號雕刻清楚後，放置乾燥。（請參考修飾形狀的方法）
3 塗化妝土（白）後，放置乾燥。
4 以 160 度預熱烤箱後，燒製 40~45 分鐘。
5 待冷卻後，以壓克力顏料著色，放置乾燥。
6 將正反面及側面都塗上亮光漆後，放置乾燥。
7 黏上別針。

實物大紙型

※ 用牙籤在——的地方壓出記號

修飾形狀的方法

用陶藝工藝棒稍微削去陶土製造出高低落差
——的地方要用牙籤雕刻清楚

雕刻葉脈的線條

使用顏色

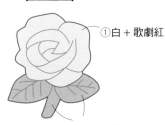

①白 + 歌劇紅

②永固淺綠 + 土黃

┊ 材料 ┊

◆ 烤箱陶土「手工藝用」
◆ 化妝土（白）
◆ 亮光漆
◆ 壓克力顏料（日本 TURNER 不透明壓克力顏料）
　白、粉膚、永固黃、永固橘、永固綠、岱赭、焦赭、炭灰
◆ 別針（2cm）
◆ 快乾膠

┊ 作法 ┊ （基礎作法請參考 p.14～、p.32～）

1　將紙型放在壓平的烤箱陶土上，用筆刀切割後，再用牙籤描紙型記號。
2　加上陶土並調整形狀，用牙籤再一次將記號雕刻清楚後，放置乾燥。（請參考陶土塑型方法）
3　塗化妝土（白）後，放置乾燥。
4　以 160 度預熱烤箱後，燒製 40~45 分鐘。
5　待冷卻後，以壓克力顏料著色，放置乾燥。
6　將正反面及側面都塗上亮光漆後，放置乾燥。
7　黏上別針。

實物大紙型

※ 用牙籤在──的地方壓出記號

陶土塑型方法

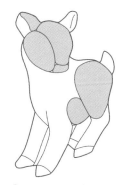

◯＝加陶土的位置
（陶土厚度 0.1~0.2cm）

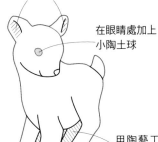

用陶藝工藝棒稍微削去陶土製造出高低落差

在眼睛處加上小陶土球

用陶藝工藝棒稍微削去陶土製造出高低落差

修整添加的陶土，──的地方要用牙籤雕刻清楚

使用顏色

③眼睛周圍＝白
　眼珠＝炭灰
　反光點＝白

④鼻子‧嘴巴＝炭灰＋焦赭

①將全身塗上白＋粉膚 } a

⑥用白色描繪花紋

②將 a 分別加上永固黃、
　永固橘、永固綠、岱赭
　等色調色，並依此順序
　重複上色畫出漸層感

⑤蹄＝炭灰＋焦赭

⁂ 材 料 ⁂

◆ 烤箱陶土「手工藝用」
◆ 化妝土（白）
◆ 亮光漆
◆ 壓克力顏料（日本 TURNER 不透明壓克力顏料）
　白、土黃、粉膚、焦赭、炭灰
◆ 別針（2cm）
◆ 快乾膠

⁂ 作 法 ⁂ （基礎作法請參考 p.14 ～、p.44 ～）

1　將紙型放在壓平的烤箱陶土上，用筆刀切割後，再用牙籤
　　描紙型記號。
2　加上陶土並調整形狀，用牙籤和陶藝工藝棒將翅膀雕刻清
　　楚後，放置乾燥。（請參考陶土塑型方法）
3　塗化妝土（白）後，放置乾燥。
4　以 160 度預熱烤箱後，燒製 40~45 分鐘。
5　待冷卻後，以壓克力顏料著色，放置乾燥。
6　將正反面及側面都塗上亮光漆後，放置乾燥。
7　黏上別針。

實物大紙型

※ 用牙籤在——的地方壓出記號

陶土塑型方法

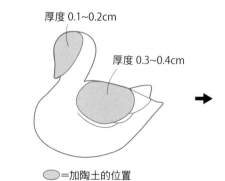

厚度 0.1~0.2cm

厚度 0.3~0.4cm

⬛=加陶土的位置

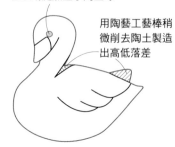

在眼睛處加上小陶土球

用陶藝工藝棒稍
微削去陶土製造
出高低落差

修整添加的陶土，
——的地方要用牙籤・陶藝工
藝棒雕刻清楚

使用顏色

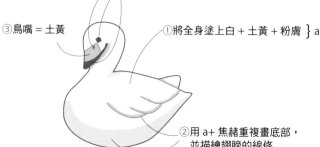

④眼睛・鳥嘴前端・鼻孔 = 炭灰 + 焦赭

③鳥嘴 = 土黃

①將全身塗上白 + 土黃 + 粉膚 ｝a

②用 a+ 焦赭重複畫底部，
　並描繪翅膀的線條

⁝ 材 料 ⁝

◆ 烤箱陶土「手工藝用」
◆ 化妝土（白）
◆ 亮光漆
◆ 壓克力顏料（日本 TURNER 不透明壓克力顏料）
　白、土黃、粉膚、永固黃、焦赭、炭灰、中性灰 8 號
◆ 別針（2.5cm）
◆ 快乾膠

⁝ 作 法 ⁝（基礎作法請參考 p.14～、p.32～）

1 將紙型放在壓平的烤箱陶土上，用筆刀切割後，再用牙籤
　描紙型記號。
2 加上陶土並調整形狀，用牙籤再一次將記號雕刻清楚後，
　放置乾燥。（請參考陶土塑型方法）
3 塗化妝土（白）後，放置乾燥。
4 以 160 度預熱烤箱後，燒製 40~45 分鐘。
5 待冷卻後，以壓克力顏料著色，放置乾燥。
6 將正反面及側面都塗上亮光漆後，放置乾燥。
7 垂直黏上別針。

實物大紙型

※ 用牙籤在——的地方壓出記號

陶土塑型方法

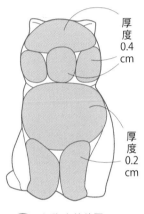

厚度 0.4 cm

厚度 0.2 cm

◯ =加陶土的位置

修整添加的陶土，在鼻子和嘴巴兩處加上直徑 0.4~0.5cm 的小陶土球

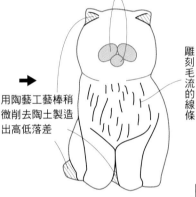

雕刻毛流的線條

用陶藝工藝棒稍微削去陶土製造出高低落差

修整添加的陶土，——的地方要用牙籤雕刻清楚

在眼睛和鼻子兩處加上小陶土球

用錐子雕刻眼眶

嘴巴的作法請參考 p.34-*18～20*

使用顏色

⑤眼睛 = 永固黃 + 土黃
　眼珠 = 炭灰
　反光點 = 白

③花紋‧鼻子 =b+ 炭灰

②用 a+ 中性灰 8 號 }b
　畫頭部

⑧耳朵內側‧鬍子周圍
　= 白 + 粉膚

①將全身塗上白 + 土黃 }a

⑥嘴巴‧鬍子‧鼻孔‧眼眶‧腳爪
　= 炭灰 + 焦赭

⑦將 a 加上少量的中性灰 8 號調色後，
　描繪毛流的線條

④尾巴 =b+ 炭灰

⚜ 材 料 ⚜

◆ 烤箱陶土「手工藝用」
◆ 化妝土（白）
◆ 亮光漆
◆ 壓克力顏料（日本 TURNER 不透明壓克力顏料）
　白、粉膚、水藍、焦赭、炭灰、中性灰 8 號
◆ 別針（2cm）
◆ 快乾膠

⚜ 作 法 ⚜ （基礎作法請參考 p.14 ～、p.32 ～）

1　將紙型放在壓平的烤箱陶土上，用筆刀切割後，再用牙籤
　　描紙型記號。
2　加上陶土並調整形狀，用牙籤再一次將記號雕刻清楚後，
　　放置乾燥。（請參考陶土塑型方法）
3　塗化妝土（白）後，放置乾燥。
4　以 160 度預熱烤箱後，燒製 40~45 分鐘。
5　待冷卻後，以壓克力顏料著色，放置乾燥。
6　將正反面及側面都塗上亮光漆後，放置乾燥。
7　黏上別針。

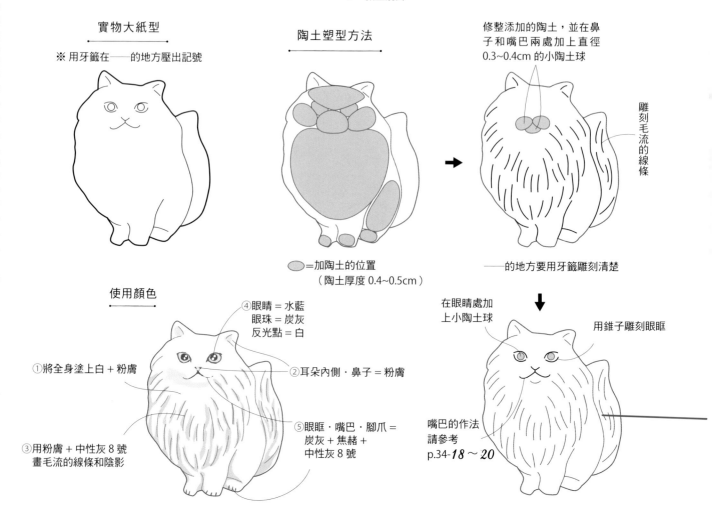

實物大紙型

※ 用牙籤在──的地方壓出記號

陶土塑型方法

修整添加的陶土，並在鼻
子和嘴巴兩處加上直徑
0.3~0.4cm 的小陶土球

雕刻毛流的線條

●=加陶土的位置
（陶土厚度 0.4~0.5cm）

──的地方要用牙籤雕刻清楚

使用顏色

④眼睛 = 水藍
　眼珠 = 炭灰
　反光點 = 白

①將全身塗上白 + 粉膚

②耳朵內側・鼻子 = 粉膚

③用粉膚 + 中性灰 8 號
畫毛流的線條和陰影

⑤眼眶・嘴巴・腳爪 =
炭灰 + 焦赭 +
中性灰 8 號

在眼睛處加
上小陶土球

用錐子雕刻眼眶

嘴巴的作法
請參考
p.34-*18* ～ *20*

≋ 材料 ≋

◆ 烤箱陶土「手工藝用」
◆ 化妝土（白）
◆ 亮光漆
◆ 壓克力顏料（日本 TURNER 不透明壓克力顏料）
　76= 白、土黃、焦赭、炭灰、中性灰 8 號
　77= 白、土黃、焦赭、炭灰、中性灰 8 號
◆ 9 針（2cm）2 個
◆ 金屬圈（0.3cm）4 個
◆ 鍊子（1.5cm）2 條
◆ *76*= 鉤式金屬耳針 1 組、*77*= 金屬耳夾式耳環 1 組

≋ 作法 ≋（基礎作法請參考 p.14～、p.42～）

1 用陶土做出造型，並加上 9 針後，放置乾燥。
　（請參考陶土塑型方法）
2 塗化妝土（白）後，放置乾燥。
3 以 160 度預熱烤箱後，燒製 40~45 分鐘。
4 待冷卻後，以壓克力顏料著色，放置乾燥。
5 將正反面及側面都塗上亮光漆後，放置乾燥。
6 用金屬圈連結 9 針和鍊子後，再用金屬圈連結 *76* 的鉤式金屬耳針和 *77* 的金屬耳夾式耳環。

76 陶土塑型方法

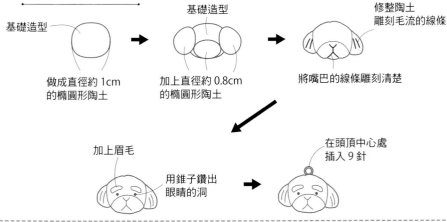

基礎造型 → 基礎造型 → 修整陶土 雕刻毛流的線條

做成直徑約 1cm 的橢圓形陶土

加上直徑約 0.8cm 的橢圓形陶土

將嘴巴的線條雕刻清楚

加上眉毛　用錐子鑽出眼睛的洞

在頭頂中心處插入 9 針

76 使用顏色

③眼睛・鼻子・嘴巴 = 炭灰 + 焦赭
②土黃
①將整體塗白
④鬍子 = 中性灰 8 號

※ 用金屬圈連結鍊子和金屬耳針

77 陶土塑型方法

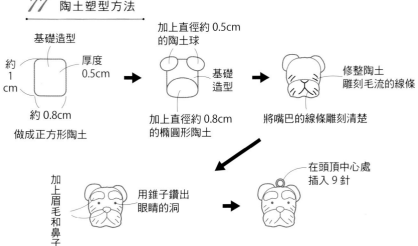

基礎造型
約 1 cm
厚度 0.5cm
約 0.8cm
做成正方形陶土

加上直徑約 0.5cm 的陶土球

基礎造型

加上直徑約 0.8cm 的橢圓形陶土

修整陶土 雕刻毛流的線條

將嘴巴的線條雕刻清楚

加上眉毛和鼻子　用錐子鑽出眼睛的洞

在頭頂中心處插入 9 針

77 使用顏色

③耳朵 = 炭灰 + 中性灰 8 號
②用中性灰 8 號 + 土黃描繪花紋
①將整體塗白
④眼睛、鼻子、嘴邊 = 炭灰 + 焦赭

※ 用金屬圈連結鍊子和金屬耳針

⟆ 材料 ⟆

◆ 烤箱陶土「手工藝用」
◆ 化妝土（白）
◆ 亮光漆
◆ 壓克力顏料（日本 TURNER 不透明壓克力顏料）
　79= 白、土黃、粉膚、岱赭、炭灰、中性灰8號
　80= 白、粉膚、水藍、焦赭、炭灰
　81= 白、土黃、粉膚、岱赭、焦赭、炭灰
◆ 附圓台金屬戒指
◆ 快乾膠

⟆ 作法 ⟆（基礎作法請參考 p.14～、p.32～、p.38～）

1 將紙型放在平的烤箱陶土上，用筆刀切割後，再用牙籤描紙型記號。在中心線、眼睛、鼻子和嘴巴等位置畫上記號線。
2 加上陶土並調整形狀，用牙籤和錐子雕刻清楚後，放置乾燥。（請參考陶土塑型方法）
3 塗化妝土（白）後，放置乾燥。
4 以160度預熱烤箱後，燒製40~45分鐘。
5 待冷卻後，以壓克力顏料著色，放置乾燥。
6 將正反面及側面都塗上亮光漆後，放置乾燥。
7 黏上附圓台金屬戒指。

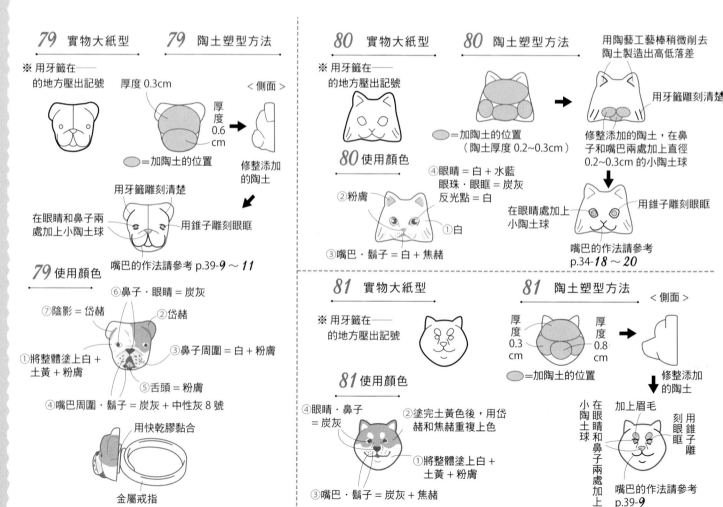